KB082074

아돌프 로스의 건축예술

아돌프 로스의 건축예술

2014년 1월 7일 초판 발행 ○ 2020년 1월 29일 3쇄 발행 ○ 지은이 아돌프 로스 ○ 옮긴이 오공훈
감수 강병근 ○ 펴낸이 김옥철 ○ 주간 문지숙 ○ 편집 최하연 강지은 ○ 아트디렉션 안병학
디자인 디자인사이(권보람 박소정) ○ 커뮤니케이션 이지은 ○ 영업관리 한창숙
인쇄·제책 한영문화사 ○ 펴낸곳 (주)안그라픽스 우10881 경기도 파주시 회동길 125-15
전화 031.955.7766(편집) 031.955.7755(고객서비스) ○ 팩스 031.955.7744
이메일 agdesign@ag.co.kr ○ 웹사이트 www.agbook.co.kr ○ 등록번호 제2-236(1975.7.7)

이 책의 국립중앙도서관 출판예정도서목록(CIP)은 서지정보유통지원시스템 홈페이지(seoji.nl.go.kr)와
국가자료공동목록시스템(nl.go.kr/kolisnet)에서 이용하실 수 있습니다.
CIP제어번호: CIP2013027883

ISBN 978.89.7059.717.1 (03600)

아돌프 로스의 건축예술

오공훈 옮김　강병근 감수

안그라픽스

젊은 건축가들

건축은 여전히 예술인가? 이 질문에 고개를 끄덕이는 사람은 이제 거의 없다. 이 시대의 건축가는 예술계에서도 대중 사이에서도 예술가로 대접받지 못한다. 예술가의 자긍심을 잃었기 때문이다. 실력이 보잘것없는 화가, 지질한 조각가, 연기력이 형편없는 배우, 자신의 작품이 연주된 적이 거의 없는 작곡가조차도 자신이 예술가임을 의심하지 않는다. 어쨌든 세상도 그들을 예술가로 인정한다. 건축가는 어떨까. 아뿔싸! 그들은 예술가가 되기도 전에 이미 예술가의 반열을 훌쩍 뛰어넘어버린다.

건축가의 위신이 곤두박질친 것은 두 가지 이유 때문이다. 첫 번째는 국가 제도이며, 두 번째는 건축가 자신이다. 국가는 빈공과대학이 주관하는 자격시험을 도입했고 수험생은 이 시험에 합격하기만 하면 건축가라는 타이틀을 얻게 되었다. 설상가상으로 이런 장난은 도가 지나쳐 정부 지도자들은 '건축가'의 자격을 법으로 규제했다. 건축 관련 학과의 졸업생을 보호하려는 이유였다.

그런데도 빈 도시 전체가 이 사실을 비웃지 않았는데, 이미 많은 시민이 시험 제도에 길들었기 때문이었다. 사람들은 누구나 건축을 익힐 수 있다고 믿었고

자격증만 획득하면 문제 될 것이 없다고 생각했다. 이런 현상은 음악계에도 영향을 끼쳤다. 음악학교에서 치르는 자격시험에 합격한 사람만 작곡할 수 있다고 한다. 이 얼마나 우스운 일인가. 제도와 관계없이 음악은 절대적인 예술 그 자체일 뿐이다.

자격 제도를 도입할 당시 건축 관계자들의 항변은 이랬다. "우리가 미장이 소년을 건축가라고 부를 수는 없지 않은가?" 내뱉으면 말이라고, 그렇다면 그런 줄 알아야겠지만, 과연 풍자시를 쓴 시인을 작곡가라고 부른다고 해서 베토벤과 바그너의 명예가 더럽혀질까? 페인트공을 화가라고 부른다고 해서 렌바흐[1]와 멘첼[2]이 피해를 입을까? 절대 그럴 리 없다. 게다가 이들이 작곡가와 화가라는 자격을 지키려고 관청의 문을 두드린다고 상상해보라. 그런 일은 절대 없으려니와, 그런 상상만으로도 온몸의 털이 곤두선다.

그런데 시험 제도보다 더더욱 건축가에게 피해를 주는 존재가 있다. 그것은 건축가 자신이다. 그들은 스스로 자신을 깎아내린다. 세상도 수긍하는 사실이다. 이 나라의 젊은 건축가들은 어렵게 자격증을 땄음에도 기껏 건축 설계도를 그리는 존재일 뿐이다. 여기에선 그들이 가졌다는 예술가의 능력조차도 별반 소용

이 없다. 그들은 그저 카운터 점원이 받는 정도의 월급을 위해 건축 하청업자, 건축기사, 건축가의 밑으로 기어들어간다. 고용주는 자신의 아틀리에를 상업적으로 유지해야 하니, 기꺼이 젊은 건축가를 노동자로 고용한다.

노동자가 된 '건축가'는 고용주 앞에서 자신이 가진 예술가의 신념을 기꺼이 포기한다. 애초에 예술가의 신념은 있지도 않았다. 고딕 양식으로 오늘 하루를 마치고 나면 내일부터 출근하는 다른 사무실에서는 이탈리아 르네상스 양식에 매달려 구원받길 기다린다. 그러고는 "다 그런 것이 아니겠느냐?"며 반문한다. 젊은 건축가들은 동료끼리 잘들 지내며 사람들이 자신들을 상업적으로 대하는 것에 개의치 않는다. 게다가 이들은 퇴근 후 자기들끼리 둘러앉아 술김에 고용주의 촌스러운 안목을 흉보면서 서로 안위한다. 다음 날 정각 여덟 시, 이들은 새로운 기분으로 다시 업무에 임한다.

만약 도덕적인 용기가 있다면 후배들은 돈의 유혹에 맞서 예술가의 신념을 강하게 표명하고 건축의 명예를 지켜나갈지도 모른다. 회화와 조각, 음악계에서 활동하는 친구들을 보라! 그들은 자신의 예술을 위해

기꺼이 굶주리고 궁핍하게 살아간다. 그렇게 아름다운 명예를, 바로 예술의 명예를 지키려는 사람이 있다면 우리는 그 사람을 마땅히 이렇게 불러야 한다. "당신이 바로 예술가입니다!"

가짜 도시 포템킨

포템킨(Potemkin) 마을을 모르는 사람이 있는가? 포템킨 마을은 러시아 예카테리나 여제의 총애를 한몸에 받던 교활한 인물인 포템킨 러시아 총사령관이 우크라이나에 세운 가짜 마을이다. 이 마을은 황제의 눈에 황무지가 꽃밭처럼 보이도록, 이곳이 정말로 풍요로운 땅이라는 인상을 주려고 판지와 리넨으로 지은 가짜 도시이다. 과연 이 어이없는 시도는 완벽하게 성공했을까. 정말이지 러시아에서나 가능한 짓이다.

내가 말하고자 하는 바는 이것이다. 포템킨 마을은 우리가 그토록 사랑하는 빈 그 자체이다. 물론 이런 비난을 뒷받침할 만한 증거를 대라면, 나로선 쉽지 않다. 대단히 민감한 법의식을 갖춘 목격자들이 필요하기 때문이다. 유감스럽게도 우리 도시에서 이런 사람들을 찾기란 몹시 어렵다.

고등 사기꾼이란 보통 분수를 모르고 더 높은 것을 갈구하는 사람이다. 사기가 통하지 않으면 이들은 웃음거리가 되고 만다. 그런데 가짜 돌과 모조품으로 이러한 사기에 성공한다면? 사기꾼의 운명을 타고난 국가는 여럿 있다. 그러나 빈은 아직 그 정도까지는 아니다. 비도덕적인 행위와 속임수를 알아채는 사람도 얼마 되지 않는다. 그럼에도 가짜 회중시곗줄뿐만

아니라, 요란한 모조품으로 꾸민 인테리어, 그리고 주택 곳곳에 사기의 노력이 배어 있다.

링슈트라세[3]를 따라 어슬렁거리다 보면, 포템킨이 현대에 환생해 우리를 계도하고 있다는 느낌을 받는다. 마치 포템킨이 그의 신념에 따라 이곳에 요란한 노빌리[4]를 옮겨놓은 듯하다. 그는 마술을 부려 폐하(빈의 하층계급)에게 위세 등등한 새로운 도시를 보여준다. 르네상스 시대 이탈리아의 지배자들이 즐겼던 왕궁의 인테리어는 물론, 주춧돌에서 벽에 둘러친 주름 장식에 이르기까지 왕궁 전체를 고스란히 옮겨놓은 듯하다. 1층엔 마구간이, 낮은 중간층엔 하인을 위한 공간이, 건축학적으로 높고 화려하게 지어진 2층에는 축제 공간이, 그리고 그 위로 거실과 침실이 있는, 이런 왕궁을 빈의 세대주들은 너무나 좋아한다.

물론, 그곳에 세 든 세입자들도 좋아하긴 마찬가지이다. 맨 꼭대기 층, 큰 방 하나에 작은 방 하나만 딸린 집에 세 든 평범한 남자가 자신이 사는 건물을 올려다보며 귀족의 화려함과 통치자의 위용을 대리 만족하는 것도 무리가 아니다. 큐빅을 진짜 다이아몬드로 믿는 사람들이라면 분명 이런 집을 탐낼 만하다. 속고 속이는 사기꾼의 세계라니.

빈에 사는 사람들을 터무니없이 매도한다고 비난할지도 모르겠다. 그러나 건축가들은 그렇게 짓지 말았어야 했다. 분명 건축가들의 책임이다. 진정한 건축 예술가는 보호해야 한다. 그러나 도시마다 유행에 편승해 이득을 챙기는 건축가들은 반드시 있다. 수요와 공급이 건축 형태를 규정한다. 주민의 요구에 충실한 건축가가 많이 짓는 것은 당연하다. 반대로 아무리 유능한 건축가라도 주문을 받지 못하면 굶어 죽을지도 모른다.

문제는 잘 팔리는 건축가들이 주택을 대중의 입맛에 맞춰 붕어빵처럼 찍어내고 있다는 사실이다. 이들은 아주 통례적으로 지어버린다. 주택 투기꾼은 위에서 아래로 파사드를 평평하게 꾸미는 것을 선호한다. 이렇게 하면 비용이 적게 든다. 그러면서 투기꾼은 가장 진실하게, 가장 올바르게, 가장 예술가답게 행동한다. 그러나 사람들이 눈치채고 입주를 꺼릴 수 있다. 그러자 임대를 놓으려는 건축주는 무리해서 이 파사드에 못을 박으려고 한다.

당연히 못을 박아야 한다. 왜냐하면 이렇게 르네상스와 바로크 양식을 본뜬 왕궁은 겉보기와는 달리 진짜 왕궁에 쓰인 재료로 만든 게 아니기 때문이다.

이들은 자연석으로 지은 로마와 토스카나의 궁전처럼 보이도록 석회를 발라 바로크 건축물로 위장한다. 이 건물들은 절대 로마 왕궁이나 바로크 건축물이 될 수 없다. 세부 장식, 소용돌이 모양의 까치발, 과일 화관, 테두리, 돌기는 못으로 박은 시멘트 주조물이다.

19세기에 이르러서야 등장한 시멘트 주조는 신기술로 불려야 마땅하다. 하지만 오로지 기술적인 어려움이 없이 편리하다는 이유만으로 시멘트라는 특정 재료를 이 재료와 전혀 관련이 없는 다른 형태에 적용해서는 안 된다. 이제 예술가의 과제는 새로운 재료를 위한 새로운 형식언어를 발견하는 것이다. 다른 모든 것은 모방일 뿐이다.

그런데 빈 사람들은 이런 문제에 무신경하다. 그저 그들은 값싼 재료로 귀중한 것을 모방할 수 있어 좋았다. 진정한 벼락부자였던 그들은 다른 사람들이 속임수를 알아차리지 못한다고 믿었다. 벼락부자는 항상 그렇게 믿는다. 그들은 가짜 슈미제트[5], 가짜 모피처럼 자신이 입고 두르는 모조품이 자신의 목적을 완벽하게 충족시킨다고 믿는다. 반면에 지식인들은 벼락부자의 머리 꼭대기에 올라앉아, 그들이 성취한 것들은 이미 한물간 것이라며 그 쓸모없는 노력에 비웃음

을 보낸다. 시간이 지날수록 벼락부자도 깨닫는다. 예전에 진짜라고 믿은 것들을, 개똥이나 소똥이나 다 가질 수 있으니, 그것으로 끝이다.

가난은 창피한 것이 아니다. 모두가 귀족의 저택에서 태어날 수는 없다. 더구나 귀족이 아닌데 귀족인 것처럼 속인다면 어리석고 부도덕하다고 여긴다. 따라서 우리는 그저 사회적으로 동등한 다른 수많은 사람과 함께 세 들어 산다는 사실을 부끄러워하지 않는다. 우리는 우리가 감당하지 못할 만큼 비싼 건축 재료가 존재한다는 사실도 참아 넘긴다. 하지만 우리는 예전의 구닥다리 건축 양식으로 지은 집을 원하는 사람들이 19세기에도 여전히 존재한다는 사실을 부끄러워하지 않는다. 이제 그들은 우리가 얼마나 빠르게 우리 시대 고유의 독자적인 건축 양식을 만들어냈는지 보게 되리라.

의아해하는 사람들도 있지만, 어쨌든 우리도 독창적인 건축 양식이 있다. 나는 우리가 양심적으로 후세에 전할 수 있는 건축 양식, 먼 미래에도 자부심을 느낄 만한 건축 양식을 가졌다고 생각한다. 그러나 그런 건축 양식이 우리가 사는 이 시대의 빈에는 없다. 리넨, 판지, 염료로 행복한 농부들이 사는 나무 오두

막을 재현하는 것이나, 벽돌과 시멘트 주물로 귀족의 궁전처럼 짓는 것은 원칙적으로 같은 상황이다. 포템킨의 정신은 금세기 빈의 건축가들 머리 위에 두둥실 떠돌고 있다.

비의 건축

도시에는 고유한 건축 특징이 존재한다. 모든 도시가 그렇다. 어떤 도시에선 아름답고 멋진 것이 다른 도시에선 구역질을 불러올 수도 있다. 단치히[6]의 벽돌 건물을 빈으로 옮겨놓으면 어떻게 될까. 순간 그 아름다움을 완전히 잃어버릴 것이다. 관습의 힘을 말하려는 것이 아니다. 단치히는 벽돌로 지어진 도시이고 빈은 석회로 칠한 도시이기 때문이다. 이렇게 말하는 데는 명백한 근거가 있다.

나는 여기서 그 이유를 장황하게 밝히고 싶지 않다. 논거를 대자면 책 전체를 채워도 모자란다. 건축 재료뿐만 아니라 건축 양식도 대지와 공기와 환경에 얽매인다. 단치히의 지붕은 높고 가파르다. 그들은 건축학적인 독창성을 살려 지붕을 처리했다.

빈과는 다르다. 빈에도 지붕이 있다. 그러나 빈의 건축예술가들은 지붕을 무시해왔다. 성요한축일에 밤새 거리를 배회하다 해 뜰 무렵 인적이 드문 거리에 서 있노라면, 새로운 도시에 온 듯한 착각에 빠진다. 그때는 인파와 마차, 자동차를 피해 낮에 우리가 보지 못했던 엄청난 규모의 다양한 디테일을 놀란 마음으로 마주하게 된다. 그러고는 비로소 빈의 지붕을 보게 되는데, 마치 처음 본 광경처럼, 우리가 그것을 얼마나

놓치고 있었는지를 알고 깜짝 놀란다.

빈의 건축가들은 지붕을 목수에게 떠넘겼다. 처마에 주름 장식을 돌려 붙이면 일은 끝난다. 궁전이라면 그 위에 꽃병이나 인물상을 장식하겠지만, 일반인은 이런 작업을 포기하고 만다.

링슈트라세에서 언덕 쪽으로 5분만 넘어가면 '지붕'이 있다. 빈에서 지붕 도면을 전혀 그려본 적이 없는 바로 그 건축가들은, 교외에 있는 집과 궁전의 지붕이나 돔을 다룰 때, 독창성을 발산했다. 내가 강조하려는 것은 이것이다. 빈의 옛 건축가들은 한 장소의 건축 특성을 계산에 집어넣고 이를 방해하는 모든 것을 의식적으로 피했다.

그러나 오늘날의 건축가들은 의식적으로 건축 특성을 계산에 넣지 않는다. 나는 이 점을 분명히 고발한다. 링슈트라세의 건축물은 도시에 순응했다. 하지만 링슈트라세가 오늘날에 조성되었다면 그것은 건축학적 대재앙이었을지도 모른다.

슈바르첸베르크(Schwarzenberg) 광장에서 국립 오페라극장을 바라볼 때의 그 느낌이란! 링슈트라세는 빈 그 자체이다. 그러나 슈투벤링(Stubenring) 거리는 전혀 다르다. 그곳은 5층짜리 모라비아 풍의 오스

트라우(Ostrau) 도심과도 같다.[7]

슈투벤링 거리의 건물이 나쁜 걸까? 아니면 캐른 트너링(Kärntnerring) 거리의 건물이 좋은 걸까? 둘 다 아니다. 예술가가 만든 좋은 건물과 속물이 만든 나쁜 건물은 어디에서나 공존한다. 하지만 캐른트너링에 사는 예술가와 속물은 빈의 건축 특성을 계산에 넣었으며, 슈투벤링에 사는 예술가와 속물은 절대 이를 염두에 두지 않았다.

돔이나 돌출 창 등 다른 상부 구조물 없이 처마 밑에 둘러친 주름 장식으로 끝맺음한 것이 요즘 빈의 건축 스타일이다. 건축법은 주름 장식의 높이를 최고 25미터로 제한했다. 그러나 지붕은 이용되어야 하고 임대할 공간이 나와야 한다. 땅은 비싸고 세금은 높기 때문이다. 돈 문제로 빈 건축의 특성은 없어졌다.

나는 우리의 건축 특성을 다시 찾을 방법을 알고 있다. 집과 토지 소유자의 권리를 제한하는 법령 따위로는 불가능하다. 자고 나면 바뀌는 무분별한 원칙으로는 절대 안 된다. 오히려 주름 장식을 포기하는 자에 한해 6층 건축을 허가하면 된다. 이렇게 높아진 집은 이른바 영지 수여 방식으로 지은 괴물 같은 옥탑 지붕이 있는 집보다 낫다. 그랬다면 우리는 아름답고

웅장한 선과 대범한 덩어리들의 조화를 얻었을 것이다. 즉, 수세기에 걸쳐 알프스에서 불어오는 이탈리아의 공기, 다시 말해 이탈리아의 웅장함과 대범함을 얻었을 것이고 단치히의 사람들조차 부러워할 어떤 것을 가졌을지도 모른다.

또 하나의 방법은 석회 칠이다. 사람들은 석회 칠을 얕보고 물질주의라며 부끄러워한다. 옛날에 좋았던 빈의 회칠이 욕을 먹기 시작했고 사람들은 석회가 무엇이며 작업자가 누구였는지 함구했다. 석회는 그저 돌을 모방하는 데 활용되었다. 돌은 비싸고 석회는 싸기 때문이다. 그런데 물질의 가격은 절대적이지 않다. 본래부터 싼 물질, 비싼 물질은 없다. 공기는 우리에게는 싸지만 달에서는 비싸다. 모든 재료와 물질은 신과 예술가에게 동등하며 귀중하다. 나는 인간이 세상을 신과 예술가의 눈으로 바라봐야 한다는 데 찬성한다.

석회는 피부와도 같다. 돌은 구조적이다. 화학적 구성이 비슷하지만 예술가가 사용할 때 돌과 석회 사이에는 엄청난 차이가 있다. 석회는 사촌뻘인 석회암과는 사뭇 다르다. 오히려 석회는 가죽, 벽지, 내벽, 도료와 유사점이 있다. 석회가 벽돌담의 겉껍질로 솔직하

게 행동한다면, 자신의 소박한 혈통을 부끄러워하지 않아도 된다. 마치 무릎 해진 가죽 바지를 입고 당당하게 황제의 궁전을 방문한 티롤[8] 사람처럼 말이다. 그런데 이 티롤 사람이 연미복을 입고는 주뼛댄다면 어떻게 보일까. 석회도 마찬가지이다.

그놈의 궁전! 근처에 다가가기만 해도 진짜와 가짜를 구분하는 시금석을 얻을 수 있다. 나는 위험한 취향을 지닌 사람들에게 항상 이렇게 충고한다. "사물이 좋은지 나쁜지 알고 싶다면, 그 사물이 궁전과 어울리는지 아닌지 스스로 물어보라." 이는 가혹한 시련이다. 코펜하겐 도자기 제조업, 갈리의 유리 제품, 빈 공장의 생산 제품 같은, 겉보기에는 미적 감각이 있어 보이는 사물은 이런 시련을 통과하지 못한다. 반면 부젓가락과 부지깽이로 얇은 금속판에 그린 증정용 핀처(Pintscher) 그림처럼 미적 감각이 거의 없는 것은 시련을 잘 극복해낸다. 금속판과 핀셔는 어울리지만, 금속판과 코펜하겐 고양이 도자기는 그렇지 않기 때문이다.

새집을, 그것도 모던한 상점 건물을 바로 그놈의 궁전 앞에다가 지어야 하는 과제가 있었다.[9] 집터는 황제의 안채로부터 봉건 영주의 성을 지나 고상한 상점가

인 콜마르크트[10] 거리로 넘어가는 곳에 자리 잡고 있었다. 당시 카를 마이레더[11] 교수와 오늘날 시 건축과장에 해당하는 건축 총감독관인 하인리히 골드문트[12]는 건축 용지를 최초 계획보다 확장했다. 확장이 능사는 아니었지만, 덕분에 이탈리아산 백록 대리석으로 만든 거대한 주랑[13]이 들어설 수 있었으며, 그에 따라 1층의 벽면이 약 3.5미터 뒤로 쑥 들어가면서 주랑 아래쪽은 시민계급의 공간이 될 수 있었다.

건축 양식으로 따지자면 주름 장식으로 처마 밑을 마감하고 지붕엔 동판을 씌웠다. 곧 검게 변해버릴 동판 지붕은 성요한축일 밤에 환락을 좇아 배회하는 사람들만이 알아보게 되겠지만 말이다. 파사드 위쪽의 네 개 층은 석회로 칠했다. (만약 누군가 이 건물에) 치장이 필요하다고 느낀다면, 정직하고 성실한 수작업만이 그렇게 할 수 있음을 알아야 한다. 그것도 내면에 누구나 규칙을 품고 있었기에 건축 규정이 존재하지 않았던 시절에도 충분히 훌륭했던 바로크 장인의 바로 그 손이어야만 한다.

현대적인 상점이 들어앉은 1층과 중간층은 모던한 공간이다. 옛날의 장인들은 우리에게 현대적인 영업 공간의 본보기를 남길 수 없었다. 전기 조명기구도 마

찬가지이다. 하지만 그들이 무덤에서 일어난다면 해결책을 찾아낼 것이다. 그들은 그것을 모더니즘에서 찾지는 않을 것이다. 그렇다고 도자기 램프와 촛대를 쓰던 시절에 도배공이 했던 방식도 아닐 것이다. 그것은 두 진영이 상상하는 것과는 전혀 다른, 완전히 새로운 방식일 것이다.

그 집은 이렇게 지어졌다. 황제가 사는 궁전과 그리고 광장과 조화를 이루는 집이 도시의 한가운데에서 시도된 것이다. 여기엔 자유로운 사고방식과 그에 걸맞은 해결책이 필요했다. 이 같은 시도가 성공한다면, 아마도 '예술 정신'은 건축 감독관 그라일(Greil)에게 보답할 것이다. 시 당국 관리인 파이퍼(Pfeifer)에게도 감사하게 될 것이다. 이 집을 공동으로 지은 두 명의 건축주에게, 그리고 건축가이자 건축기사인 에른스트 엡슈타인(Ernst Epstein)에게 감사하게 될 것이다. 그의 조직화 능력과 풍부한 건축 기술 지식은 찬사받아 마땅하다.

오래된 새것과 건축예술

이 주제는 빈의 예술계가 함께 고민해야 할 문제이다. 요즘 건축가들은 시대의 풍조에 따라 조형예술 분야의 서열에서 맨 마지막 자리를 차지하고 싶어 하는 것 같다. 이해할 만하다. 그림, 동판화, 조각은 자유로운 영감에 따라 창작할 수 있으며 몇 주나 몇 달 뒤면 작품이 세상에 나오기도 한다. 그러나 건축물은 다르다. 사전 예비 공사부터 몇 년에 걸친 이성적, 예술적 활동이 필요하고 완공까지는 족히 한 세대의 시간이 지나간다.

그렇다면 앞으로의 건축은 어떻게 될까. 다른 예술 분야가 견뎌온 변화를 살펴보면 쉽게 짐작할 수 있다. 건축의 공간과 형태는, 특히 조각의 영향을 받았다. 이는 건축이 그래픽예술에 종속될 것이라는 예측을 뒤집을 논거가 된다. 조각은 예전으로 돌아가고 있다. 수세기가 지나면서 조각에선 다시 손으로 하는 작업이 명예를 얻고 있다.

우리는 얼마 전까지만 해도 유별난 시대를 살았다. 정신노동이 전부였고, 손으로 작업하는 노동자는 전혀 없던 시대였다. 푸른 앞치마를 두른 남자는 꼭 필요한 사람임에도 사회적으로는 박봉의 관공서 서기보다도 대접받지 못했다. 아울러 예술도 이러한 망상

에 사로잡혔다. 실제 수작업은 노예의식으로 똘똘 뭉친 기술자가 도맡았다. 비록 회화는 그렇지 않았지만, 조각가는 스케치만으로 조형 작업을 했다. 실제 재료를 기술적으로 다루는 작업은 조각가에게 낯선 일이었다. 건축가도 마찬가지이다. 건축가는 사무실에 처박혀, 예술가의 능력을 펼쳐야 할 현장은 거들떠보지도 않은 채 설계도를 작성한다. 그러고는 수공업자에게 모든 것을 넘긴다. 개중에는 노력한답시고 작업이 다 끝나가는 현장에 몸소 나타나 노동자들이 도면을 제대로 이해하지 못했다며 욕을 있는 대로 퍼붓는, 비교적 성실한 부류도 있긴 하다. 수공업자는 사람이지 기계가 아니라는 사실을 잊은 듯이 말이다.

그런데 영국인은 수작업이 열등하다는 생각을 버렸다. 냄비를 만들고 싶으면 회전대가 저절로 조립해주길 바랄 게 아니라, 직접 회전대 앞에 앉아야 한다. 의자를 만들고 싶다면 도면만 뭉개고 있지 말고 대패를 움켜쥐어야 한다. 그들은 예술가를 작업장으로 이끌었으며 예술가에게 "여기가 로두스 섬이다. 여기서 뛰어보라"고 소리쳤다.[14]

우리도 바뀌었다. 예전에는 작업장에서 일하는 것이 저급했다면 이제는 아주 세련된 행동이 됐다. 한 조

각가가 각양각색의 대리석으로 다나에[15] 흉상을 직접 조형했다. 얼마나 멋진 소식인가! 그런 소식을 듣자니 르네상스의 분위기가 물씬 풍긴다. 이제는 망치와 끌로 작업하며 기꺼이 석공 기술을 익히는 예술가가 주목받기 시작했다. 그는 스케치하고 모형만 만드는 동료들의 위에 서 있다. 이제는 영혼 없는 붕어빵 공장이나 생각이 다른 석공에게 작품을 맡기지 않으려는 조각가들이 점점 늘고 있다.

건축 또한 이러한 시대의 요구에 따라야 한다. 건축 현장에서 일하는 건축가가 늘어나야 한다. 공간이 완성된 뒤에야 조명이, 조명이 완성된 뒤에야 소품 장식이 자리 잡게 된다. 세부 사항만 잔뜩 들어 있는, 전혀 불필요한 데다가 작업에 아무런 도움도 되지 않는 도면은 빠지게 된다. 장인이라면 아틀리에에서든 현장에서든 생생한 스케치에 따른 장식 조형 작업을 지시하거나 직접 하게 되며, 조명도 공간의 간격을 상세하고 정확하게 연구한 뒤, 수정 작업을 하게 된다. 따라서 장인은 자기만의 시간이 필요하기에 '건축'을 덜 하게 되며, 큰 규모의 건축 사무실, 판에 박힌 주택 공장도 필요 없게 된다.

그렇다면 이런 방식으로 지어진 건축물은 과연 어

떤 모습일까. 아마도 오늘날과 같은 질풍노도의 시기를 겪는 사람들에게는 어느 정도 보수적인 느낌을 줄 것이다. 왜냐하면 건축 양식이란 본디 관습의 힘으로 사람들의 감정에 호소하는 어떤 것이며, 굳건히 서 있는 건축물이 이 양식을 수천 년 동안 대대로 이어주기 때문이다.

건축가가 하는 일의 본질은 무엇일까? 건축가는 재료의 도움을 받아 인간 내면에 있는 느낌을 만들어낸다. 재료 자체에는 깃든 감정이 없다. 건축가는 교회를 짓는다. 사람들은 경건함을 얻는다. 건축가가 술집을 짓는다. 사람들은 안락함을 느낀다. 어떻게 이렇게 만들까? 우선 어떤 건축물이 이러한지 확인해보고 그 느낌을 가져와야 한다. 사람은 일생을 보내며 특정한 곳에서는 기도를 하고, 특정한 곳에서는 술을 마시기 때문이다. 건축가는 이런 느낌의 차이를 배워야 한다. 그건 타고나는 것이 아니다. 건축가는 예술의 중요성을 인식하는 만큼, 언제나 배울 자세가 되어 있어야 한다.

500년 전이라면 사람들을 기쁘게 했던 것이 오늘날에는 그렇게 못 한다고 생각해야 한다. 확실하다. 그 당시 눈물을 쏙 뺐던 비극은 오늘날 그저 흥밋거리일 뿐이다. 배꼽 잡던 내용도 이제는 심드렁할 뿐이다. 따

라서 건축도 효과를 유지하려면 항상 새로운 형태를 추구해야 한다. 비극은 묻히고 익살은 잊히고 만다. 그러나 건축물은 미래의 한복판에 머물러 있으며 이 때문에 건축예술은 모든 시대정신의 변화에도 가장 보수적인 예술로 유지된다.

왜냐하면 우리가 느낌을 기억에서 완전히 지워버릴 수 없기 때문이다. 그것은 고대 그리스와 로마 시대가 정신적으로 우월하다는 깨달음과 같은 것이다. 그 뒤로도 고딕 양식, 무어 양식[16], 중국 양식 등의 모든 양식이 명백히, 그리고 완전히 지나가버렸다. 르네상스 시대도 마찬가지였다. 하지만 내가 초(超)건축가라 부르는 위대한 정신은, 언제나 건축예술을 낯선 재료로부터 구해내, 순수하고 고전주의적인 건축을 우리에게 다시 선사한다. 그리고 사람들은 이 초건축가에게 환호성을 보낸다. 어떤 면에서 우리는 모두 고전주의자이기 때문이다.

이탈리아의 르네상스를 이끌었던 건축 대가들이 죽고 난 뒤, 독일에서는 상상력과 아이디어가 돋보인 장인들이 무수히 등장했다. 하지만 그들의 이름을 기억하는 사람이 누가 있으랴? 그러나 북쪽에서는 슐뤼터[17], 남쪽에서는 피셔 폰 에를라흐[18], 프랑스에서는

르 보[19]가 등장했다. 고대 로마의 향기를 되살린 남자들이 한 시대의 정점을 찍고 나면 하강의 시기가 찾아온다. 형식이 가져다주는 끝없는 즐거움은 사람들을 감동시킨다. 건축가들은 그렇게 잊힌 것들을 들춰냄으로써 자신의 이름을 대중에게 각인시켜왔다.

쉰켈[20]은 상상력의 위대한 조련사로 이름을 날렸다. 그 뒤 건축은 다시 내리막길을 걷다가 젬퍼[21]의 등장으로 반전에 성공했다. 보통 월계관은 시대와 타협하지 않고 고전주의를 옹호하는 예술가에게 돌아간다. 왜냐하면 건축가는 자신의 시대를 위해 건축물을 만들지만 다음 세대의 사람들도 계속해 그것을 향유하기 때문이다. 사람들에겐 변하지 않는 확고한 기준 척도가 필요하며, 이런 기준 척도는 지금도 미래에도, 아마도 큰 사건이 일어날 때까지, 고전주의의 반복되는 재소환에 기대게 될 것이다.

따라서 우리는 확언할 수 있다. 미래의 위대한 건축가는 모두 고전주의자라는 사실을. 대가의 작품은 바로 전 세대의 작품이 아니라 고전주의 시대와 직접 연결된다. 그들은 르네상스 시대, 바로크 시대 또는 쉰켈–젬퍼 학파의 위대한 건축 대가들보다 훨씬 풍부하게 형식언어를 마음대로 사용할 것이다. 또한 고고학

의 발전과 발굴된 유물에서 영감을 얻을 것이며 이집트, 에트루리아[22], 소아시아의 전통을 재해석해 우리 앞에 선보일 것이다. 게다가 이런 기미는 이미 바그너 학파[23]의 새로운 장식술에 나타나고 있다.

이제 우리는 안다. 미래의 건축가는 기꺼이 고전주의 교육을 받아야 한다는 것을. 그렇다. 요구할 수 있어야 한다. 즉 모든 종류의 직업 가운데 엄격할 정도로 고전주의의 기초를 닦아야 하는 이는 바로 건축가이다. 그런데 건축가는 모던한 인간도 되어야 한다. 시대의 요청에도 응답해야 하기 때문이다. 그는 시대의 문화 욕구를 정확하게 알아야 할 뿐만 아니라, 문화의 첨단에 스스로 우뚝 서야 한다. 건축가는 평면도와 설계도로 문화 형태와 관습에 개성을 부여해야 하며, 뻔한 것을 특별한 것으로 바꾸는 사람이어야 한다. 그런 사람이라면 반드시 문화를 아래쪽이 아닌 위쪽으로 이끌 것이다.

무엇보다 미래의 건축가는 정직해야 한다. 훔치는 것이 비난받던 정직한 시대는 사라졌다. 오늘날의 풍조라면 아리스티데스[24]의 가난은 칭송받지 못했을 것이다. 우리는 그렇게 생겨먹었다. 옳고 그름의 경계는 점점 희미해진다. 아무리 그렇다 해도 건축가는 재료

와 관련해 거짓말해선 안 된다. 방법이 있다. 건축가 스스로 재료와 관련된 모든 것을 직접 실행하면 된다. 수작업자는 결코 거짓말을 할 수 없다. 거짓말은 건축가의 도면에서 싹튼다.[원주1] 문제는 건축가가 모든 분야를 감당할 수 없다는 점이다. 사람은 저마다 잘하는 분야가 다르다. 이들은 전통적으로 전문화 교육을 받는다. 즉 석조 건축가는 석공으로, 벽돌 건축가는 벽돌공으로, 석회 건축가는 석고 세공가로, 목조 건축가는 목수로 훈련받는다. 교회를 돌로 짓고 싶다. 좋다, 그러면 석공[원주2]을 찾아간다. 거친 벽돌로 병영을 지으려고 한다. 이 작업은 벽돌공이 맡는다. 석회 도료로 주택을 짓고 싶다. 그렇다면 석고 세공가에게 주문하면 된다. 큰 식당에 나무 천장을 설치하고 싶다면 목수를 부르면 된다.

그렇게 하면 된다. 반드시 그런 것은 아니지만, 이렇게 하려면 철저한 예술 교육이 지속되어야 한다.

그러나 그런 교육을 한 사람이, 모든 분야에 걸쳐 받을 필요는 없다. 옛날에는 그런 방법으로 훌륭한 건축물이 생겼다. 아무도 그 사실을 부정할 수 없지만, 사소한 열쇠 구멍에 이르기까지 전체 디테일이 한 사람의 머리에서 나오는 건축물은 신선함을 잃으며 지

루해진다. 똑같은 장식, 똑같은 옆모습……. 때로는 약
간 더 크게, 때로는 조금 더 작게, 파사드에, 대문에,
현관에, 모자이크 포석에, 등에, 벽지에…….

아우크스부르크 시청사[25]의 금으로 만든 홀은 화
려함의 극치를 이룬다. 하지만 이 홀은 두 예술가의 협
업 작품이다. 건축 기술자 엘리아스 홀(Elias Holl)은
공간의 입체 효과를 맡았으며, 목공 기술자 볼프강 에
브너(Wolfgang Ebner)는 아주 멋진 천장을 만들었다.
이렇게 보면 여러 분야를 한 예술가에게 교육해야 할
필요성은 '분업'으로 사라진 셈이다. 두 명, 때로는 세
명의 건축가가 한 회사에서 함께 일하거나 도안가들
이 무리를 이뤄 일을 맡는 경우도 얼마든지 있다. 가
장 책임이 큰 예술가가 밑그림을 그리고 수작업을 교
육받은 도안가들이 디테일을 맡는다면 일은 더 쉬워
진다. 책임자는 수정하면서 협력자들이 내놓은 전문
성 있는 판단과 의견을 기꺼이 따르면 된다. 하지만 책
임자라도 앞서 언급한 네 가지 수공업 가운데 적어도
하나에는 정통해야 한다.

이로써 나는 이상주의에서 벗어난 현실적인 답을
얻었다. 이러한 자극은 현재는 물론 다가올 미래에도
유효하다. 사회 혁명과 변혁이 앞으로 어떤 새로운 형

태와 사상을 불러오게 될지는 중요하지 않다. 자본주의적 세계관은 여전히 지배적이기 때문이다. 내가 얻은 답은 오로지 자본주의적 세계관을 위한 것이다.

건축 재료

1킬로그램의 돌과 금 중에 무엇이 더 가치 있을까? 너무 어리석은 질문이라 우스울 것이다. 적어도 장사꾼에게는 그렇다. 그러나 진정한 예술가라면 이렇게 대답할 것이다. "나에게 모든 물질의 가치는 동등하다."

파로스 섬의 거리가 파로스산 흰 대리석으로 도배되어 있다고 해서 〈밀로의 비너스〉의 가치가 달라질까. 대리석이 아니라 금으로 만들어졌다 해도 마찬가지이다. 라파엘로가 〈시스티나 성모〉를 그리며 몇 파운드의 금가루를 물감에 섞었다 해도 그 금을 사느라 지불한 크로이처 화폐의 무게는 그저 가벼울 수밖에 없다. 금으로 만든 비너스를 녹이고 라파엘로의 그림을 긁어낼 수 있는 사람은 오직 금의 가치만 생각하는 장사꾼뿐이다.

예술가라면 치우침이 없어야 한다. 즉 재료의 가치에 휘둘리지 않으면서 작품으로 재료를 지배해야 한다. 하지만 우리의 건축예술가들은 이러한 공명심을 알지 못한다. 그들은 화강암으로 만든 1제곱미터의 벽을 모르타르로 만든 것보다 더욱 가치 있게 여긴다.

화강암 자체에는 가치가 없다. 화강암은 들판에 널려 있고 누구나 손에 넣을 수 있다. 산 전체가 화강암으로 이뤄진 곳도 있고 산맥 전체가 그런 곳도 얼마

든지 있다. 삽만 들면 화강암을 파낼 수 있다. 사람들은 화강암으로 길을 포장하고 도시를 꾸민다. 화강암은 가장 평범한 돌이며 가장 일상적인 재료이다. 그럼에도 왜 사람들은 화강암을 귀한 건축 재료로 여길까. 그것은 재료의 속성과 작업의 관계 때문이다. 그 관계란 사람의 노동력, 숙련도, 예술성 등이다. 화강암을 산에서 캐내려면 대규모의 노동력이 필요하다. 운송도 큰 문제이다. 제대로 된 모양으로 만들어 연마하고 광택을 내려면 숙련공의 손길이 필요하다. 그런 과정을 거쳐야 매끄럽게 윤이 나는 화강암 벽이 완성된다. 사람들은 그 앞에서 가슴 벅차 하며 전율한다. 화강암 때문이 아니라 인간의 노동 때문에.

그렇다면 화강암이 모르타르보다 가치가 크다고 할 수 있을까? 꼭 그렇지는 않다. 미켈란젤로가 칠한 석회 벽 앞에서라면 제아무리 광채가 나는 화강암 벽이라도 어둠 속으로 사라져버릴 것이다. 당연히 노동의 양뿐만 아니라 노동의 질도 중요하다.

그러나 우리는 노동의 양이 우위인 시대에 살고 있다. 쉽게 관리하고 통제할 수 있으며 누구든지 수긍할 수 있기 때문이다. 훈련된 안목과 지적인 판단은 필요하지 않다. 착오나 오류도 없다. 몇 명의 노동자가 얼

마의 임금을 받고 얼마 동안 일했느냐는 누구나 쉽게 계산할 수 있다. 그리고 사람들은 자신을 둘러싼 사물의 가치가 누구에게나 쉽게 인정받길 바란다. 그렇지 않다면 사물은 목적을 상실하게 될 것이다. 이런 시대에선 노동 시간이 길면 길수록 그 사물은 더 대접을 받게 된다.

정말로 그럴까? 옛날에는 구하기 쉬운 재료로 지었다. 많은 곳에서 벽돌로 지었다. 어떤 지역에선 돌을 쌓아 짓고 또 어떤 곳에서는 모르타르로 벽을 칠했다. 그러니 이런 집은 석조 건축물보다 훨씬 못하다는 말인가? 도대체 그렇게 말할 근거는 무엇인가? 옛날엔 아무도 그렇게 생각하지 않았다. 부근에 채석장이 있다면 당연히 돌로 짓게 된다. 그러나 채석장이 너무나 멀리 떨어져 있다면? 이때는 예술보다는 돈이 문제가 된다. 그리고 옛날에는 예술, 즉 노동의 질을 오늘날보다 훨씬 더 중요하게 여겼다.

확실히 그런 시대의 건축예술은 의연한 힘이 있었다. 피셔 폰 에를라흐에겐 화강암이 필요 없었다. 그는 점토와 석회, 모래로 걸작을 만들었다. 그의 작품은 최고의 재료로 지은 최고의 건축물과 비교해도 손색이 없을 만큼 큰 감동을 준다. 에를라흐는 예술적 재

능과 예술 정신으로 보잘것없는 물질을 지배했다. 그의 손에서 비천한 먼지는 예술계의 귀족으로 변모했다. 그는 재료의 제국을 다스리는 황제였다.

그러나 지금은 어떤가. 예술가 대신 노동자가, 창의성 대신 노동 시간만이 군림한다. 그런데 노동자도 점차 지배력을 빼앗기고 있다. 더 적은 노동으로 더 많이 생산하는 존재가 등장했기 때문이다. 바로 기계이다. 하지만 기계이든 노동자든 노동 시간엔 돈이 든다. 모든 것이 돈인 셈이다. 따라서 결국 우리는 노동 시간을 속여 많이 일한 척해야 한다. 어떻게? 모조품을 만들면 된다.

노동의 양을 둘러싼 공포는 공예 산업의 가공할 만한 적이다. 왜냐하면 그 적이 모방을 불러오기 때문이다. 모방은 거의 모든 공예 산업을 휘저어놓았다. 장인 정신은 모방과 함께 사그라졌다.

"인쇄공, 너는 뭘 할 수 있니?" "책을 찍지. 그런데 석판화로 보이게도 할 수 있지." "그러면 석판화 인쇄공, 너는 무얼 할 수 있니?" "나는 철판(凸板) 인쇄한 것처럼 석판을 찍을 수 있지." "가구공, 너는 뭘 할 수 있어?" "나는 아주 예쁜 장식을 새겨넣을 수 있지. 마치 석고로 세공해놓은 것처럼 감쪽같아." "그러면 석

고 세공가, 너는 뭘 할 수 있는데?""나는 처마 장식과 문양을 머리털 하나까지 정확하게 모방할 수 있지. 누구나 최고의 석공이 해놓은 작품이라고 믿지.""어이, 어이, 나도 그렇게 할 수 있다고!"함석장이가 자신만만하게 외친다. "내가 만든 장식에 칠을 하고 우툴두툴하게 처리하면, 아무도 이것을 함석판이라고 믿지 않아." 참으로 애처로운 사회다.

자기 비하의 정신이 공예 산업 전반에 만연해 있다. 이 비정상적인 상황에 누구도 놀라지 않는다. 당연히 잘 돌아갈 리가 없다. 가구공은 가구공임을 자랑스러워해야 한다. 석고 세공인은 장식을 만든다. 장식은 장식이기에 시기할 것도 바랄 것도 없다. 석고 세공인이 도대체 석공과 상관할 게 무어란 말인가. 석공은 어쩔 수 없이 이음매를 남겨야 한다. 작은 돌이 큰 돌보다 싸기 때문이다. 석고 세공인은 기둥과 장식과 벽에 남아 있는 이음매를 메우는 일을 자랑스러워해야 한다. 절대 과시하지 말고 그 일을 자랑스러워해야 한다. 석공이 아니라는 점을 기뻐해야 한다.

나는 지금 쇠귀에 경을 읽고 있다. 대중은 장인 정신을 가진 수공업자를 원하지 않는다. 모방을 잘할수록 더 많은 인기를 얻기 때문이다. 비싼 재료를 숭배

하기 때문에 생기는 이러한 현상은 우리 국민의 졸부 근성을 가장 확실하게 보여주는 신호이다. 벼락부자는 다이아몬드와 모피 그리고 석조 궁전이 감당할 수 없을 정도로 돈이 많이 든다는 사실을 깨닫고는 수치를 느낀다. 그런 것의 소유가 고상함과는 아무런 관련이 없음을 알지 못하는 벼락부자는 대용품을 찾기 시작한다. 우습고 어리석은 짓이다. 그렇다고 해서 진짜 다이아몬드와 모피와 석조 파사드를 가질 수 있는 사람들의 눈을 속이지도 못한다. 그저 우스꽝스러워 보일 뿐이다. 더구나 벼락부자보다 더 낮은 계층은 이런 짓 없이도 충분히 벼락부자를 우러러보기에, 결국 아무 소용없는 짓이 되고 만다.

최근 몇십 년간 모방은 건축 전반을 지배해왔다. 벽지는 종이지만 종이로 보이면 곤란했다. 이 때문에 벽지에 실크 다마스크[26], 고블랭직[27], 양탄자 무늬를 새겨 넣었다. 문과 창문은 부드러운 목재로 만든다. 하지만 딱딱한 목재가 비싸니까, 문과 창문이 딱딱해 보이도록 칠을 해댔다. 쇠에는 청동이나 구리를 입혔다.

게다가 금세기의 업적인 시멘트 주조는 완전히 무기력하고 의지할 데 없는 상황에 봉착했다. '이 물질로 무엇을 모방할 수 있을까?' 이는 새로운 물질이 등

장할 때마다 우선적으로 드는 생각이기는 하다. 사람들은 시멘트를 돌의 대용품으로 활용했다. 시멘트 주조는 엄청나게 저렴했기에 사람들은 벼락부자답게 사방팔방 낭비를 저질렀다. 시멘트 유행병이 세기를 엄습한 것이다.

건축주는 너무나 태연하게 말한다. "친애하는 건축가 여러분, 여러분은 약 5굴덴[28]으로 파사드를 만들수 있지 않습니까?" 그리고 건축가는 이 대단한 기술의 진보를 파사드에 가둬두었다. 마치 너무나 당연하고, 지나쳐서 모자람이 없다는 식으로.

시멘트 주조는 치장용 석조 세공을 모조하는 데이용된다. 재료를 욕보이고 모방하는 것에 누군가 강력하게 맞선다면 사람들은 그를 물질주의자라 부르며 손가락질한다. 이것이 지금의 빈의 상황이다. 궤변도 이런 궤변이 없다. 재료에 엉터리 가치를 부여하고 자존심을 내다 버리면서까지 임시 대용품에 목매는 사람들이란.

영국인은 그들의 벽지를 우리에게 가져왔다. 유감스럽게도 그들이 집 전체를 우리 쪽으로 보낼 수는 없었다. 하지만 우리는 이미 벽지에서 영국인이 무엇을 바라는지 알고 있다. 그들은 벽지가 종이라는 점을 부

끄러워하지 않는다. 그게 어떻단 말인가. 더 비싼 마감재는 많다. 하지만 영국인은 벼락부자가 아니다. 그들의 집을 보면 넉넉하다는 생각은 전혀 들지 않는다. 그들의 옷감은 양모인데 그저 소박하다. 빈 사람들에게 맡긴다면 우리는 양모를 마치 벨벳이나 공단처럼 짤 것이다. 영국의 옷감은 우리의 옷감이 될 수 없고 빈 사람들은 그렇게 놔두지도 않는다. 빈 사람들은 기꺼이 양모를 원하지만 그건 양모 이상의 무엇이어야 한다. 그러나 양모는 그저 양모일 뿐이다.

이제 우리는 건축의 ABC를 구성하는 기본 원칙으로 돌아갈 차례이다. 그것은 '피복의 원칙'[29]이다. 이를 자세히 다룰 기회는 다음으로 미루겠다.

장식과 범죄

인간의 태아는 자궁에서 발육 단계를 겪는다. 이는 동물 세계의 발육 단계와 일치한다. 신생아의 감각은 갓 태어난 개와 똑같다. 인간은 유년 시절에 인류의 변천사를 모두 겪는다. 두 살 때는 뉴기니 원주민, 네 살 때는 게르만인, 여섯 살에는 소크라테스, 여덟 살에는 볼테르로 발전한다. 인간은 여덟 살에 보라색을 자각하는데, 이는 18세기에나 가능했던 일이다. 그전에는 제비꽃은 단지 푸른색이고 뿔고둥은 그저 빨간색이었다. 오늘날 물리학자는 태양 스펙트럼에서 색깔을 분류해 보여준다. 이들 색깔엔 저마다 이름이 있지만, 더 깊은 통찰은 후세의 숙제로 남겨놓았다.

아이는 도덕과 무관하다. 뉴기니 원주민이 그렇듯 말이다. 뉴기니 원주민은 적을 무자비하게 학살하고 먹어치운다. 그것은 범죄가 아니다. 하지만 현대인이 누군가를 도륙하고 먹어버린다면, 그는 범죄자이거나 퇴화한 사람이다. 뉴기니 원주민은 몸, 보트, 노 등 요약하자면 자신의 손이 닿는 모든 것에 문신을 새긴다. 이 행위도 범죄가 아니다. 그러나 지금 이곳의 누군가가 문신을 했다면, 그는 범죄자이거나 퇴화한 사람이다. 전체 수감자의 80퍼센트가 문신을 새긴 교도소가 있다. 수감되지도 않았으면서 문신을 새기고 다니

53

는 사람은 잠재적인 범죄자이거나 퇴폐적인 귀족이다.

얼굴과 몸을 치장하고 손에 닿는 모든 것을 장식하려는 충동이야말로 조형예술의 출발점이다. 회화의 옹알이다. 그러나 모든 예술은 에로틱하다.

무엇인가에 홀린 듯 벽에 에로틱한 상징을 낙서해대는 우리 시대의 인간은 범죄자이거나 퇴폐적인 사람이다. 뉴기니 원주민과 어린아이에게 자연스러운 것이 현대의 인간에게는 퇴행 현상이 된다. 내가 발견해 세상에 말하고자 하는 통찰은 이것이다.

"문화의 진화란 일상에서 장식을 배제해가는 과정과 같다."

이 놀라운 통찰로 나는 세상에 기쁨을 주었다고 믿었지만, 세상은 내게 답례하지 않았다. 그저 사람들은 슬픔에 빠졌고 의기소침해졌다. 새로운 장식을 만들 수 없다는 절망감이 그들을 짓눌렀다.

아프리카 흑인들이 그랬던 것처럼 모든 시대 모든 사람이 같은 길을 걸어왔다. 심지어 19세기를 사는 우리도 마찬가지이다. 지난 수천 년간 인류는 장식이 없는 모든 것을 배척해왔다. 우리는 카롤링거 왕조[30] 시대의 작업실도 없으면서 기념비적인 진열장을 만든 뒤 조그마한 장식이라도 달린 물건을, 그 물건이 시시하

건 말건 죄다 그러모아다가 잘 닦아서는 그 진열장에 고이 모셔두었다. 그러고는 그 진열장 앞에 서서 고개를 떨구며 우리의 무능력을 부끄러워한다. 시대마다 고유한 양식이 있는데 우리에겐 그런 것이 없다고 믿기 때문이다. 사람들은 양식은 곧 장식이라고 생각한다. 나는 이렇게 말했다.

"울지 마라. 이 시대는 새로운 장식을 창조하지 못한다. 그것이 우리 시대의 위대함이다. 우리는 장식이 주는 억압을 이겨내고 과감히 장식을 없애기로 결정했다. 얼마 남지 않았다. 우리는 곧 이룰 것이다. 도시의 거리는 하얀 벽처럼 빛날 것이다. 성스러운 도시, 천국의 수도인 시온처럼 말이다. 그렇게 될 것이다."

그러나 이를 용납하지 않는 검은 세력이 있다. 인류는 장식이라는 노예 제도 속에서 계속 숨을 헐떡여왔다. 하지만 인간은 장식이 주는 쾌감에서 벗어난 지 이미 오래되었다. 우리는 뉴기니 원주민의 얼굴에서 아름다움보다는 불쾌함을 느끼는 시대를 진즉 지나왔다. 이제 우리는 장식이 없는 매끈한 담배 상자를 좋아하며 같은 값이라도 장식이 새겨진 것을 고르지 않는다. 다행히도 우리는 금색 레이스가 달린 빨간 벨벳 바지를 입고 시장을 돌아다니는 원숭이의 신세는

면했다. 그래서 나는 말했다.

"그렇다. 괴테가 임종을 맞이한 방은 르네상스의 모든 화려함보다 빼어나며 수수하고 밋밋한 가구는 상감을 새겨넣은 박물관의 어떤 전시물보다 아름답다. 괴테의 언어가 양치기 문학[31]의 어떤 수사보다도 아름답듯이."

그러자 검은 세력의 볼멘소리가 들려왔다. 이들은 국가의 이름으로 장식의 부흥에 국력을 쏟아부었다. 그러고는 국가야말로 국민 문화 발전의 최대 장애물임을 다시 한 번 증명했다. 애석하게도 국가를 위해 일하는 추밀 고문관들의 혁명성은 남다르다.

빈 공예박물관에서는 '풍어(豊漁)'라는 이름의 찬장을 볼 수 있게 됐으며, '마법에 걸린 공주'라는 이름의 옷장마저 등장했다. 이런 불행은 가구에서 멈추지 않았다. 오스트리아는 국가적 과제를 정확하고 철저하게 수행했다. 이들은 오스트리아-헝가리제국 국경에 병사용 발싸개를 계속 보급했다. 신형 양말이 얼마든지 있는데도 말이다. 오스트리아는 교양 있는 스무 살짜리 남자들에게 3년간 직물로 짠 양말 대신 발싸개를 착용하고 행군하도록 강요한다! 대개 국가는 교양 있는 국민보다 무지한 백성을 다스리고 싶어 하는데,

이 경우가 딱 그렇다.

어쨌든 좋다. 오스트리아에서 장식 유행병은 국가적인 풍조로 국고의 보조까지 받고 있다. 이는 분명한 퇴보다. 그들은 장식이 교양 있는 인간의 삶을 즐겁게 만들어준다고 믿는다. 나는 그렇게 생각하지 않는다. '장식이 너무나 아름답다면'이라는 반론도 소용없다. 어쨌거나 장식은 나와 같은 문화화된 인간에게 기쁨이 될 수 없다.

만약 후추 케이크 한 조각을 먹고 싶다면, 나는 전체가 매끈한 조각을 고르지 하트 모양이나 강보에 싸인 갓난아기 또는 기사(騎士)의 모습이 케이크 전체에 장식으로 덮여 있는 것을 고르지는 않을 것이다. 15세기의 사람이라면 나를 이상하게 여길 것이다. 하지만 현대인은 이해할 것이다. 장식을 옹호하는 사람들은 단순함을 향한 나의 갈망을 고행으로 생각한다. "그렇지 않아요, 존경하는 공예학교 교수님. 저는 고행을 자처하는 게 아니랍니다. 이쪽 과자가 훨씬 맛있답니다."

장식의 부활이 미학의 발전에 끼친 엄청난 손실과 황폐화는 고통스럽지만 견뎌내야 할 과정이다. 누구도 그리고 어떠한 국가나 권력도 인류의 진화를 막을

수 없기 때문이다. 다만 속도를 조금 늦출 뿐이다. 우리는 기다릴 수 있다. 다만 이 때문에 인간의 노동, 재화, 자원이 파괴되는 것은 국민경제적으로 명백한 범죄다. 범죄로 빚어진 손실을 시간이 보상하진 못한다.

문화 발전의 속도는 낙오자를 감내해야 한다. 나는 1912년을 살고 있지만 내 이웃은 1900년경을 살지도 모르며, 다른 이는 1880년을 살지도 모른다. 국민의 문화가 이렇게 넓은 시간대에 걸쳐 있다면 국가의 불행이다. 12세기에 티롤의 칼즈 지방에 살았던 농부가 오늘날의 축제 행렬에서 4세기에 살았던 자신의 선조들을 발견한다면 경악을 금치 못할 것이다. 이러한 낙오자가 없는 나라는 얼마나 다행인가. 미국은 행운의 국가다.

우리 중에는 도시에서조차 현대적이지 못한 채 여전히 18세기에 머무는 낙오자들이 존재한다. 그들은 보라색 그림자가 칠해진 그림을 보고 깜짝 놀란다. 여태껏 보라색을 본 적이 없기 때문이다. 그들은 요리사가 며칠씩 공들인 꿩 요리를 좋아하고 르네상스 장식이 새겨진 담배 상자를 장식 없는 밋밋한 담배 상자보다 훨씬 더 마음에 들어 한다. 그렇다면 시골은 어떨까. 옷과 가재도구는 완전히 지난 세기에 머물러 있다.

농부는 예수교도가 아니라 여전히 이교도이다.

시대에 뒤떨어진 사람은 국가와 인류의 문화 발전을 늦춘다. 경제학의 눈으로 볼 때, 소득 수준이 비슷한 두 사람이 서로 옆집에 살면서도 그들이 속한 문화가 다르다면 다음과 같은 결론을 얻을 수 있다. 즉 20세기에 속한 사람은 점점 부유해지고 18세기의 인간은 점차 가난해진다. 두 사람은 그저 자신의 성향대로 살아간다. 20세기의 사람은 자신의 소비 욕구를 훨씬 적은 자본으로 충족시키며 절약하고 저축할 수 있다. 그는 채소를 살짝 데쳐내 약간의 버터를 두른다. 18세기의 사람은 채소에 꿀과 견과류를 곁들이고 몇 시간을 삶아내야 비로소 만족한다. 그는 장식이 있는 접시에 담아 먹어야 제맛이라고 여기는 반면, 20세기의 사람은 흰 그릇에 담아야 맛이 좋다고 여긴다. 한쪽은 절약하고 다른 쪽은 빚을 진다. 나라 전체가 그렇게 돌아간다. 국민이 문화 발전에서 뒤처졌다는 사실이 비통할 뿐이다. 영국인은 부유해지는데 우리는 갈수록 가난해진다.

장식이 생산 노동자에게 끼친 손실은 훨씬 크다. 오늘날 장식은 문화의 자연스러운 생산물이 아니다. 장식은 낙후 아니면 퇴행 현상을 뜻하기에 장식가의

노동은 이제 적절한 보수를 받지 못한다. 목공예가와 도자기공이 처한 열악한 작업 환경과 수놓는 여자 또는 레이스 뜨는 여공이 받는 살인적인 품값은 익히 알려진 대로이다. 장식가는 현대적인 노동자가 여덟 시간 일해 받는 임금을 벌기 위해 스무 시간을 일해야 한다. 일반적으로 장식이 있는 물건은 비싸야 한다. 그러나 세 배나 더 긴 노동 시간을 들여 만든, 장식을 갖춘 물건이 같은 재료를 쓰고도 장식 없이 깔끔하게 만든 물건의 반값일 때가 허다하다. 장식을 없애면 노동 시간이 줄어들고 결과적으로 노동의 가치를 높이는 효과가 있다. 중국의 목공예가는 열여섯 시간을 일하지만 같은 물건을 만드는 미국의 노동자는 여덟 시간만 일한다. 내가 장식 없는 꽃병을 구입하면서 장식이 있는 꽃병과 똑같은 금액을 지불한다면 장식을 만드는 데 들지 않은 나머지 노동 시간은 노동자의 몫이 된다. 그리고 아마도 천 년 안에는 이런 시대가 오겠지만, 장식이 사라진다면 여덟 시간 노동하던 인간은 겨우 네 시간만 일해도 될 것이다. 지금도 여전히 노동의 절반은 장식의 몫이기 때문이다.

대대로 장식은 노동력의 낭비이며 건강의 낭비였다. 항상 그래 왔다. 그러나 이제는 자원의 낭비이며

자본의 낭비이기도 하다. 장식은 오늘날 유기적으로 우리 문화와 아무 관련이 없다. 그렇다고 장식이 우리 문화를 상징할 수도 없다. 오늘날의 장식은 인간과 아무런 관련이 없으며, 세계 질서와도 아무런 관련이 없다. 따라서 장식은 전혀 발전 가능성이 없다.

오토 에크만[32]의 작품은 어떻게 되었으며, 반 데 벨데[33]는 또 어떻게 되었는가? 예술가는 어느 시대든 자신을 희생하며 인류의 첨단에 서서 온 힘을 쏟는다. 그러나 현대의 장식가는 낙오자이거나 퇴행성 환자이다. 이들은 3년도 지나지 않아 자신의 작품을 자신이 부정하게 된다. 교양 있는 인간이라면 보기만 해도 견딜 수 없다. 몇 년 뒤엔 모든 사람이 이런 참담한 심정을 알게 된다. 오토 에크만의 작품은 오늘날 어디에 있는가? 올브리히[34]의 작업은 10년이 지난 뒤에 어떻게 되었는가? 현대의 장식은 부모도 없고 후손도 없으며 과거도 미래도 없다. 우리 시대의 좌표를 도무지 이해할 수 없는 교양 없는 인간들이 장식을 애지중지하지만(그들에게 우리 시대의 위대함은 일곱 번 봉인된 책이다), 그들도 얼마 지나지 않아 장식을 내다버리고 만다.

인류는 건강하며 소수만이 병들어 있다. 그런데 이

소수는 너무나 왕성해서 장식을 전혀 고안해내지 못하는 노동자들에게 폭군 노릇을 한다. 그들은 직접 그린 장식 고안을 노동자에게 내밀며 이런저런 재료로 완성하라고 강요한다. 장식의 변화는 생산품의 가치를 빠르게 떨어트린다. 노동자의 시간과 사용된 재료는 낭비된 자본이다. 여기 하나의 명제가 있다.

"한 물건의 형태가 아주 오랫동안 유지된다. 이 말은 우리가 그 형태를 아주 오랫동안 싫증 내지 않는다는 뜻이면서 동시에 그 물건이 물리적으로 그만큼 오래간다는 뜻이기도 하다."

좀 더 쉽게 설명해보자. 양복은 모피보다 저렴해서 형태가 쉽게 바뀐다. 하룻밤을 위한 여성용 무도회 의상의 형태는 책상보다 자주 바뀔 것이다. 그러나 안타깝게도 지겹다는 이유로 무도회 의상처럼 책상을 계속 바꾼다면 어떻게 될까. 당연하게도 돈이 든다. 장식가들은 이 사실을 잘 알고 있다. 오스트리아의 장식가들은 이 점을 충분히 이용해 최상의 이익을 얻어낸다. 그들은 말한다.

"가구는 10년이 지나면 지겨워진다. 10년마다 새로 바뀌어야 한다. 이런 사람이 낡아서 버릴 때까지 사용하다가 새 물건을 구입하는 사람보다 낫다. 산업에서

는 수백만 명이 급격한 변화에 마음을 빼앗기는 일이 필요한 법이다."

이는 오스트리아 국민경제의 비밀처럼 보인다. 이들은 화재가 난 뒤에 늘 이렇게 말해왔다. "이 얼마나 천만다행인가. 이제 사람들이 뭔가를 다시 만들 수 있겠군." 이들은 집에 불을 지르고 나라를 태워놓고는 행복해하며 모든 것을 돈으로 해결한다. 이들은 3년이 지나면 불쏘시개가 될 가구와, 4년이 지나면 용광로에 던져버릴 쇠 장식을 제작한다. 왜 이런 일이 벌어지는 것일까. 그런 물건은 중고시장에 내놓아봐야 품값과 재료비의 10분의 1도 받을 수 없기 때문이다. 게다가 이런 식이라면 날이 갈수록 부유해질 것인데 무슨 문제란 말인가.

그러나 이렇게 되면 소비자만 손해보는 것이 아니다. 무엇보다 생산자가 곤란을 겪는다. 오늘날의 장식은 노동력을 낭비할 뿐 아니라 장식에 쓰이는 재료마저 욕보인다. 만약 물건에 깃든 미학이 물건의 수명만큼 오래 유지된다면 소비자는 값을 더 낼 것이다. 이로써 생산 노동자는 적게 일하면서 더 많이 벌 수 있을 것이다. 나는 중간에 버리거나 바꾸지 않고 끝까지 사용할 수 있는 물건이라면 네 배나 비싸도 기꺼이 사

서 쓸 용의가 있다. 나는 40크로네[35]짜리 장화를 사서 다른 가게에서 10크로네에 판다 해도 그다지 신경 쓰지 않는다. 그러나 장식가들이 장악한 공예 분야에서는 잘 만들었는지 못 만들었는지 제대로 평가받지 못한다. 사람들은 노동의 진정한 가치를 따져 제값에 살 생각이 없다. 따라서 노동은 고통받는다.

좋다. 그저 천박한 제품에다 그 천박함을 달래고자 장식을 붙였다면 참을 만하다. 가치 없는 허섭스레기만 타버렸다는 소식을 듣게 된다면 대형 화재를 더 쉽게 극복할지도 모른다. '예술가의 집'에서 '가장무도회'가 열린다면 나는 충분히 기뻐할 것이다. 하지만 무도회는 겨우 며칠만 열릴 것이며 어느 날에 이르면 끝이 난다는 사실도 알고 있다.(장식도 마찬가지이다. 그런 것은 절대 오래가지 못한다.) 그러나 조약돌 대신 금덩이를 던지거나, 지폐로 담뱃불을 붙이거나, 진주를 갈아 마시는 행위는 전혀 미학적이지 않다. 그저 역겨울 뿐이다.

최상의 재료로 오랜 시간을 들여 꼼꼼하게 만들었다 해도 장식이 달리는 순간, 그것은 미적인 것과는 거리가 먼 역겨운 것이 되고 만다. 여기에 숙련도의 문제를 끌어들일 수는 없다. 14년 전, 오토 바그너는 빈

에 있는 아폴로 양초공장 창고의 목재 설비에 다채로운 색을 칠했는데, 시간이 꽤 흘렀건만 지금의 호프만 (Hoffmann) 교수의 작업보다는 훨씬 참을 만하다. 한편 비슷한 시기에 문을 연 카페 무제움[36]은 가구에 아무것도 손대지 말아야 봐줄 만할 것이다.

현대인은 지난 시대의 장식이 예술가들이 싸지른 과잉의 징표임을 잘 알고 있다. 따라서 현대인은 오늘날의 장식이 얼마나 부자연스러우며 얼마나 고통스럽게 탄생한 병리적 현상인지 쉽게 파악할 수 있다. 오늘날엔 어떠한 장식도 문화의 현재성을 근거로 삼아 탄생할 수 없다. 이런 사실을 미처 깨닫지 못한 국민이 있을 뿐이다.

귀족들은 깨달아야 한다. 인류의 첨단에 서서 다음에 언급할 이들의 갈망과 처지를 진정으로 이해하는 것이 어떤 것인지를 깨달아야 한다. 특정한 리듬에 따라 직물에 패턴을 넣는 카피르족과, 양탄자를 짜는 페르시아 사람, 레이스에 수를 놓는 슬로바키아 농부의 아낙네들, 그리고 유리구슬과 비단에 코바늘로 놀랍게 뜨개질하는 노부인들의 처지를 말이다.

귀족들은 그들이 만든 물건을 보고 그저 그 노동의 시간만이 거룩하다고 여긴다. 혁명가라면 이렇게

말할 것이다. "몽땅 무의미한 짓이다." 그런 다음 혁명가는 성자상이 새겨진 옥외 기둥에서 성모를 뜯어내고는 이렇게 말할 것이다. "신은 없다." 하지만 표리부동한 귀족은 무신론자임에도 교회 앞에서는 모자를 살짝 들어 올린다.

내 구두는 온통 장식으로 뒤덮여 있다. 톱니 모양과 구멍들로 만든 장식이 어우러져 있다. 나는 이 구두를 제값에 사지 않았다. 나는 제화공에게 이렇게 말했다. "당신이 파는 구두 한 켤레는 30크로네입니다만 나는 기꺼이 40크로네를 내겠소." 이제 제화공은 구두 한 켤레에 든 재료와 노동력을 팔게 된 기쁨과는 별개로 전혀 새로운 호의를 얻게 되었다. 제화공은 행복하다. 행복이 그의 집에 깃드는 일은 드물다. '여기 한 남자가 제화공 앞에 섰다. 남자는 제화공이 쏟은 노동의 진가를 인정하고 제화공의 성실함을 의심하지 않는다. 제화공은 이미 머릿속에서 구두를 완성한다. 그리고는 최고의 가죽을 어디에서 구해다가 어떻게 작업할지를 생각한다. 톱니 모양과 구멍들로 문양을 만든다. 설핏 생각해도 우아하기 그지없다.' 그런데 이때 내가 말을 꺼낸다. "단, 조건이 있소. 구두는 완전히 밋밋해야 합니다."

바로 이 순간, 나는 제화공을 가장 높고 성스러운 곳에서 가장 낮은 지옥으로 던져버린 것이다. 그의 일은 엄청나게 줄겠지만 나는 그의 기쁨을 몽땅 빼앗아버린 셈이다.

　　귀족들은 깨달아야 한다. 장식이 나의 동료들을 즐겁게 한다면 나는 장식을 견딜 수 있다. 이때의 장식은 나의 기쁨이다. 나는 카피르족의, 페르시아인의, 슬로바키아 아낙네의, 그리고 내 제화공의 장식을 견딜 수 있다. 그들의 존재는 오로지 장식만으로 최고점에 오를 수 있기 때문이다. 그들에게 다른 방법은 없다. 그러나 현대인에겐 장식에 얽매이지 않을 예술이 있다. 우리는 힘든 하루를 보내고 베토벤이나 트리스탄을 들으러 가지만, 제화공은 그럴 수 없다. 나는 제화공에게서 그가 믿는 종교를 빼앗아서는 안 된다. 다른 어떤 것이 그것을 대신할 수 있겠는가. 그런데도 베토벤 9번 교향곡을 들으러 가서 자리에 앉아 문양을 도안한다면 그는 사기꾼이거나 퇴행을 겪는 사람이다.

　　장식의 배제는 예술의 수준을 놀랍게 끌어올렸다. 베토벤 교향곡은 비단이나 벨벳을 걸치고 레이스를 단 남자가 작곡한 작품은 아닐 것이다. 오늘날 벨벳 치마를 걸치고 돌아다니는 사람은 예술가가 아니라 어

릿광대이거나 페인트공일 것이다. 우리는 더 섬세하고 민감해졌다. 동물처럼 떼로 몰려다니는 인간들이라면 서로 구분할 색깔이 필요하겠지만, 현대인에겐 누군지 알려야 하는 그런 옷은 필요 없다. 그들에겐 엄청나게 강한 개성이 있기 때문이다. 장식의 배제는 정신의 힘을 상징한다. 현대인은 전통문화와 외래문화에서 전해진 장식을 그저 자신의 뜻대로 활용할 뿐이다. 현대인은 자신만의 발명에 집중한다.

건축이란

당신을 산속 호숫가로 안내한다. 하늘은 푸르고 물은 맑다. 모든 것이 평화롭다. 물 위로 산과 구름, 농가와 예배당의 그림자가 드리운다. 인간은 물그림자를 지을 수 없다. 신의 솜씨다. 산과 나무, 구름과 푸른 하늘이 그런 것처럼. 모든 것이 아름답고 고요하다.

보라, 저기 무엇인가 있다. 끽끽대는 날카로운 소리처럼 그것은 평화를 깬다. 전혀 자연스럽지 않다. 신이 지은 듯한 농부의 집들 한가운데에 고급 별장 한 채가 세워져 있다. 어떤 건축가의 작품이다. 좋은 건축가일까, 나쁜 건축가일까. 나는 알지 못한다. 내가 아는 것은 평화, 고요함, 아름다움이 그곳에 존재한다는 사실뿐이다.

신 앞에는 좋은 건축가도 나쁜 건축가도 존재하지 않는다. 신의 옥좌 앞에서는 모든 건축가가 평등하다. 도시에서라면, 사탄의 영토에서라면 선과 악을 구분하는 미묘함이 존재한다. 나는 묻는다. 나쁜 건축가든 좋은 건축가든 호수를 망친다면?

농부라면 그렇게 하지 않는다. 엔지니어는 호숫가에 철길을 놓는다. 항해사는 투명한 거울 같은 호수로 배를 끌고 와 깊은 주름을 낸다. 농부는 그런 짓을 하지 않는다. 농부는 다른 것을 창조한다. 농부는 초록

색 잔디 위에 집터를 깃발로 표시하고 기초를 세울 땅을 판다. 그런 다음 벽돌공이 등장한다. 근처에 점토층이 있다면 공장에서 벽돌을 가져올 것이다. 그렇지 않다면 호숫가에서 돌을 주워와야 한다. 벽돌공이 돌위에 돌을 짜 맞추는 동안 목수는 자기 일에 몰두한다. 도끼질 소리가 경쾌하게 울려 퍼진다. 목수는 지붕을 만든다. 어떤 지붕일까. 지붕은 아름다울까, 흉할까. 목수는 알지 못한다. 그는 그저 지붕을 만든다. 이제 목공이 문과 창문의 치수를 재고 다른 일꾼들도 각자의 치수를 재서 작업실로 돌아간다. 농부는 커다란 통에다 석회를 풀어 집을 하얗게 칠한다. 그러고는 붓을 잘 간수한다. 이듬해 부활절 때 다시 써야 하기 때문이다.

농부는 식솔과 가축이 살 집을 짓는다. 아버지의 할아버지가 그랬던 것처럼, 이웃들이 그랬던 것처럼 짓는다. 자연계의 동물처럼 본능으로 짓는다. 집은 아름다운가? 그렇다. 장미와 엉겅퀴, 말과 암소가 아름답듯이 집도 아름답다.

나는 다시 묻는다. 좋은 건축가든 나쁜 건축가든 건축가는 왜 호수를 망칠까? 도시의 모든 인간들처럼 건축가도 문화를 모르기 때문이다. 농부에겐 문화가

있다. 농부에겐 문화적 확신이 있지만 건축가에겐 없다. 도시의 인간들은 뿌리를 잃은 뜨내기이다. 나는 국적을 불문하고 오로지 이성적인 판단과 행동으로 균형을 이루는 모든 것을 문화라고 부른다. 에둘러 가지 않겠다. 왜 뉴기니 원주민에게는 문화가 있지만 독일인에게는 문화가 없는 걸까.

인류의 역사에서 문화가 없던 시대는 기록에 없었다. 최초로 기록될 주인공은 19세기 말에 도시에 살던 인간들로 정해졌다. 바로 이전까지 우리는 아름답고 균형 잡힌 문화를 발전시켜왔다. 선조들은 시간에 순응했으며 앞날을 헤아리지도 않고, 지난날을 뒤돌아보지도 않았다.

그런데 어느 날 가짜 예언자들이 불쑥 모습을 드러냈다. 그들은 이렇게 말했다. "도대체 우리의 삶이 왜 이리도 보잘것없고 낙이 없단 말인가." 그러고는 다른 문화에서 닥치는 대로 집어온 것을 박물관에 늘어놓고는 이렇게 말했다. "보라, 이것이 바로 아름다움이다. 하지만 이들의 삶은 비참하고 끔찍했겠네."

그들은 기둥과 처마 장식이 달린 가재도구를 (요정이나 난쟁이들의) 집으로 오해했다. 벨벳과 비단을 접했고 무엇보다 장식을 발견했다. 때마침 교양 있는 현

대적인 수공업자들이 줄줄이 장식 도안에 실패했다. 그러자 그들은 학교를 설립했고 건강한 젊은이들은 그곳에서 끝 모르게 삐뚤어졌다.

아이들을 항아리에 가둬두는 중국에서처럼, 그들은 젊은이들이 소름 끼치는 괴물이 되어 담벼락을 부수고 나올 때까지 수년 동안 사육했다. 이렇게 세상에 나온 괴물들은 중국에 있는 이복형제들과 마찬가지로 세상의 주목을 받았고 그들이 지닌 안쓰러움 덕분에 일용할 빵을 쉽게 얻었던 것이다.

정확히 말하면 그 당시 "제발 생각 좀 하고 살자."고 소리친 이는 아무도 없었다.

문화의 여정은 장식 배제의 여정과 일치한다. 문화의 진화는 일상에서 장식이 멀어질 때 이뤄진다. 뉴기니 원주민은 얼굴과 몸, 활과 보트에 이르기까지, 손에 닿는 모든 것을 장식한다.

그러나 오늘날의 문신은 퇴행의 상징이며 범죄자와 퇴폐적인 귀족만의 것이다. 교양 있는 인간은 뉴기니 원주민의 얼굴보다 민얼굴을 더 아름답게 여긴다. 미켈란젤로나 콜로 모저[37]가 문신을 새긴다 한들 이 사실은 변하지 않는다.

19세기의 인간이라면 얼굴뿐만 아니라 여행용 가

방, 옷, 가재도구, 집에 장식을 새겨넣지 않음으로써 뉴기니 원주민의 문화를 이상하게 둔갑시킨 작금의 시류에 쉽게 휩쓸리지 않아야 한다. 고딕 양식? 우리는 그 시절의 인간들보다 더 높은 곳에 있다. 르네상스? 우리가 더 높은 위치에 있다. 우리는 더욱 섬세하고 고귀하게 되어가는 상태다. 우리는 〈아마존 전투〉[38]가 새겨진 무지막지한 상아 술잔으로 술을 마실 정도로 신경이 무감각하지 않다. 우리가 전통을 잃었다고? 하느님 맙소사. 우리는 그것을 베토벤이 작곡한 천상의 소리와 맞바꿨다. 우리의 신전은 이제 파르테논 신전처럼 빨강, 파랑, 초록, 흰색으로 칠하지 않는다. 아니다, 우리는 장식 없는 벌거벗은 돌의 아름다움을 배웠다.

그러나 당시까지만 해도 낯선 문화를 찬양하는 우리 문화의 적들을 간단히 해치울 수 없었다. 적들은 잘못 판단하고 있었다. 그들은 과거 시대를 오해했다. 정확히 말하면 그들 손에 쥐어진 과거의 물건은 장식 때문에 사용하기 불편한 나머지 그저 고이 모셔놓았기에 보존되어온 물건이었다. 그리하여 옛날에는 이렇게 장식이 화려한 것들만 썼다고 믿게 된 것이다. 게다가 이 물건들은 장식 때문에 제작 시기와 출처를 쉽게 파악할 수 있었다. 분류하고 정리해 모든 것을 목

록화하는 작업은 이 빌어먹을 시기의 가장 교화적인 오락거리였다.

그러나 당시의 수공업자는 이런 것을 만들어낼 수 없었다. 즉 수공업자는 수천 년에 걸쳐 사람들이 해왔던 모든 것을 하루아침에 해내면서 새로운 것도 고안해야만 했다. 그러나 그런 물건은 하나의 문화를 상징하는 것으로 농부가 자기 집을 짓듯이 장인이 공을 들인 것이었다. 오늘날의 장인도 옛 장인처럼 만들 수는 있다. 그러나 그런 식의 장식은 괴테 시대의 사람들이 할 짓이 아니었다. 그러자 가짜들이 판을 쳤고 장인은 뒷방으로 밀려나 꼭두각시가 되었다.

벽돌장인과 건축장인도 뒷방으로 밀려났다. 건축장인은 그저 그 시대가 원하는 양식대로 집을 지을 뿐이었다. 그러자 과거의 양식에 모두 통달한 자, 시대의 시류를 잘 읽은 자, 뿌리를 잃고 삐뚤어진 자들이 득세하기 시작했다. 그들은 바로 건축가였다.

수공업자는 책 볼 시간이 없다. 건축가는 모든 것을 책에서 배운다. 엄청난 양의 서적이 건축가가 배워야 할 것들을 남김없이 알려주었다. 사람들은 교묘하고 노련한 출판업자들이 찍어내는 무수한 출판물이 우리의 도시 문화에 얼마나 독극물 같은 영향을 끼쳤

으며, 우리의 자기 성찰에 얼마나 방해가 되었는지 헤아리지 못했다. 건축가가 형태에 아주 깊은 인상을 받아 그것을 머릿속에서 모사해내든, '예술적 창조'로 독창적인 도안을 내놓든 결국 모두 같은 것으로 귀착됐다. 그 효과는 항상 똑같았다. 항상 흉측했다. 그리고 이러한 흉측한 짓은 무한 성장했다. 건축가는 자신의 작품이 책에 실려서 영원해지길 바랐다. 신문과 잡지도 앞다투어 건축가의 허영심을 북돋아주었다. 이런 상황은 오늘날까지 지속되고 있다.

건축가는 건축에 종사하는 수공업자들을 밀어내버렸다. 건축가는 도안을 배우면서 그것만 배웠기 때문에 할 수 있는 것도 그것밖에 없다. 수공업자는 도안 작업을 하지 못한다. 손이 무거운 나이든 장인은 도안 작업이 서투르고 어색하다. 그러나 건축 학교는 능숙한 도안가를 길러낸다. 민첩하고 세련되게 도안을 그리게 되면 어느 건축 사무실에서든 월급을 두둑하게 받을 수 있다.

그런고로 건축은 건축가의 손에서 그래픽예술로 전락했다. 성공한 건축가란 최고의 건축물을 지을 능력을 지닌 존재가 아니라, 종이 위에 재능을 효과적으로 구현하는 존재로 바뀌었다. 건축은 이제 건축의 대

척점으로 돌아가게 된 것이다. 예술 분야를 일렬로 쭉 세워놓으면 그래픽에서 회화로 가는 과정을 발견하게 된다. 그 과정의 끝에 조형미술이 등장하고 거기서 더 나아가면 건축에 도달할 수 있다. 그렇게 그래픽과 건축은 서로 대척점에 있다. 시작과 끝인 것이다.

최고의 도안가는 형편없는 건축가일 수 있으며, 최고의 건축가는 미숙한 도안가일 수 있다. 이제 건축가는 직업적으로 그래픽 재능을 갖춰야 한다. 우리의 환장할 만한 새로운 건축은 제도판에서 태어나 조형미술로 형상화되는 '도면 따위'로 변모했다. 마치 '만물상'³⁹에 실린 도판처럼 말이다.

노련한 장인에게 도면은 그저 작업하는 수공업자의 이해를 도울 정도의 수단일 뿐이다. 이는 시인이 다루는 '가나다라'와 같다. 어린이에게 글자 도안으로 시를 가르친다고 상상해보라. 나는 아직 우리가 그 정도로 교양 없는 지경에 이르지는 않았다고 생각한다.

잘 알려진 대로 모든 예술 작품은 강력한 내적 규칙을 지니며, 오로지 한 가지 형태로만 형상화된다. 훌륭한 연극의 원작 소설은 소설로서는 물론이고 희곡으로서도 별로다. 두 개의 서로 다른 예술이 같은 차원에서 훌륭할 수는 없다. 오히려 서로 각색되면 이 둘

은 좋은 접점을 찾을 수 있다. '만물상'에나 어울리는 그림은 수준이 딱 그만큼이다. 인물을 풍자한 캐리커처[40]는 (도판으로) 봐줄 만하지만, 모네의 〈해돋이〉나 휘슬러(Whistler)의 동판화는 그렇지 않다.

그래픽예술 작품임이 틀림없는 건축 도면이 실제의 돌과 쇠와 유리로 둔갑한다. 끔찍하다. 그들은 건축가가 아니라 그래픽예술가로 불려야 한다. 도면이 담고 있는 '건축 기호'는 '지각되는 실물'이다. 평면에선 백날을 들여다봐야 아무 소용이 없다.

내가 만약 건축사에 길이 남을 피티 궁전[41]의 증축이나 보수를 위한 공모전에서 옛 모습을 싹 지워버린 도면을 제출한다면 심사위원단은 분명 나를 정신병원에 가둘 것이다.

민첩하고 매력적인 도안가가 넘쳐난다. 이제 형태를 창조하는 것은 수공업자의 연장이 아니라 연필이다. 건축물의 구성과 장식 방법을 살펴보면 건축가가 1호 연필로 작업했는지 5호 연필로 작업했는지 알 수 있다. 그리고 그놈의 컴퍼스는 우리의 미적 기호와 취향을 폐허로 만들었다. 제도펜으로 찍어대는 점은 '사각형 증후군'을 몰고 왔다. 어떤 창틀도 어떤 대리석판도 축척 100분의 1 점에서 시작된다. 벽돌공과 석공은

이 무의미한 그래픽을 피땀 나도록 긁어내고 또 긁어내야 한다. 제도펜과 먹물이 예술가를 만든다면 도금 장인이 그토록 애쓸 이유는 무엇인가.

내가 말하고자 하는 바는 분명하다. 건축물의 본모습은 절대 평면에서는 느낄 수 없다. 내가 작업한 인테리어를 사진으로 찍으면 전혀 느낌이 없다. 나는 이 사실에 엄청난 자부심을 느낀다. 내가 작업한 공간에 거주하는 이들은 사진 속 자신의 집을 알아보지 못했다. 이는 모네의 작품을 소장한 사람이 '만물상'에 실린 것을 알아보지 못하는 이치와 똑같다. 따라서 나는 건축 전문 잡지들에 내 작품이 수록되는 영예를 포기하고 자기만족의 기회도 내려놓아야 했다.

그리하여 나의 작업은 주목받지 못했다. 사람들은 나를 모른다. 그렇기에 역설적으로 내 사상과 논리는 명징해진다. 나는 알려지지 않았음에도 이 분야의 내로라하는 수천 명 중에서 영향력을 가진 유일한 사람이다. 예를 들어보자. 내게 처음으로 무언가를 창조하는 게 허용됐을 때, 알다시피 내 작업은 그래픽으로는 표현될 수 없었던지라 많은 사람의 미움을 샀다. 바로 12년 전에 작업한 빈의 카페 무제움이었다. 건축가들은 이를 '카페 무정부주의(Café Anarchismus)'라고 불

렸다. 하지만 카페 무제움의 인테리어는 오늘날에도 여전히 건재하다. 다른 수천 명의 건축가가 현대적이라며 작업한 가구는 이미 오래전에 헛간 신세가 되었다. 그들은 분명 자신의 작업을 부끄러워할 것이다. 카페 무제움은 우리의 가구 산업에, 지금까지의 모든 작업을 합친 것보다 더 많은 영향을 끼쳤다.

카페 무제움은 1899년 발행된 『뮌헨의 장식예술(Müncheners Dekorativen Kunst)』에 등장한 바 있다. 아마도 편집부의 실수로 카페 뮤지엄의 내부를 찍은 두 장의 사진이 게재된 모양이었다. 그러나 이 사진은 아무런 반향을 불러일으키지 못했다. 오직 체험의 힘만이 영향력을 행사했다. 옛날엔 장인의 명성이 시골 구석까지 빠르게 퍼져 나갔다. 우편이나 전신도 없고 신문도 없던 시절이었는데도 말이다.

19세기 후반의 교양 없는 이들은 이렇게 외쳤다. "우리에겐 건축 양식이 없다." 틀려도 한참을 틀렸다. 이 시기에는 이전 시대와 완전히 구분되는 특별한 양식이 등장했고 문화사에 전례가 없는 변화가 있었다. 하지만 엉터리 예언자들은 오직 장식만으로 작품을 변별할 수 있었기에 장식을 우상으로 섬겼으며 장식이 곧 양식이라고 믿었다. 그러나 우리에게 양식은 있었

지만 장식은 없었다. 만약 시대를 불문하고 건축물의 모든 장식을 한꺼번에 제거해 깨끗한 벽만 남겨놓는다면 어떻게 될까. 아마도 15세기 집과 17세기 집을 구분하기란 어려울 것이다. 그러나 19세기에 지은 집은 아무리 문외한이라도 첫눈에 알아볼 것이다. 우리는 장식이 없다. 그러나 엉터리 예언자들은 양식이 없다고 한탄한다. 그러고는 스스로 우스워질 때까지 과거의 장식을 모사했고 그러다 완전히 탈진하자 새로운 장식을 고안하기 시작했다. 다시 말해 그들은 문화적으로 퇴행한 상태에서 그들만의 새로움을 창출해낸 셈이다. 그들은 드디어 20세기의 양식을 발견했다며 기뻐한다.

그러나 20세기의 양식은 그런 것이 아니다. 순수한 형태로 20세기의 양식을 보여주는 사례는 많다. 다행히 이들은 삐뚤어진 후견인을 두지 않았다. 누구보다 재단사가 그렇게 했다. 제화공과 가방, 마구(馬具), 마차, 악기 제작자가 그렇게 했다. 삐뚤어지고 교양이 없는 사람들의 눈에 수작업은 고상해 보이지 않았기에 뿌리를 뽑지 않고 내버려두었다. 결국 살아남은 이들은 변혁을 누리게 됐다. 천만다행이다. 건축가들이 방치한 이 사람들 덕분에 나는 12년 전 현대적인 가구

공작소를 시작할 수 있었다.

우리의 가구 공작소는 건축가들이 코빼기도 들이밀지 않았던 곳이었다. 나는 예술가인 척하며 그곳에 발을 들여놓지 않았다. 예술가라면 중요한 순간에 빛을 발할 상상력을 감춰둔 채, 어디까지나 독립적으로 프로젝트에 참여하는 것이 관례 아닌 관례였다. 오히려 나는 소심한 견습공의 심정으로 작업장의 문을 두드렸고 존경의 눈빛으로 파란색 앞치마를 두른 남자들을 우러러보았다. 그러고는 간청했다. "당신의 비밀을 알려주십시오." 건축가 앞에서라면 감추고 수줍어하는 전통은 여전했으나 그들은 나의 뜻과 생각을 받아주었다. 그들은 내가 제도판 위에서 허우적거리며 그들이 사랑하는 목재를 망치려 드는 사람이 아니라는 것을 알았을 때, 내가 그들이 고이 다루는 재료의 우아한 색을 녹색이나 보라색으로 욕보이려 들지 않는다는 사실을 알았을 때, 그들만의 작업장에 깃든 자긍심과 숨겨온 장인 정신을 드러내 보여주었다. 압제자를 향한 증오와 울분은 바람에 날려버렸다.

나는 그곳 구석 화장실의 물통 가림막에서 현대적인 건물 외장을 발견했으며, 은 식기를 보관하는 작은 케이스에서 건물 모퉁이의 현대적인 처리 방법을 발견

할 수 있었다. 트렁크 제작자와 피아노 제작자의 작업에선 자물쇠와 쇠 장식의 전범을 발견했다. 끝내 나는 다음과 같은 가장 중요한 사실을 발견했다. 1800년대 연미복과 1900년대 연미복의 차이만큼이나 두 시대의 건축 양식엔 차이가 있다는 사실을 말이다.

하지만 큰 차이는 아니다. 한 사람은 파란 천에 금빛 단추를 단다. 다른 사람은 검은 천에 검은 단추를 단다. 검은색 연미복은 우리 시대의 양식이다. 누구도 부정하지 못한다. 삐뚤어진 사람들은 오만에 빠져 이 사실을 인정하지 않은 채 옷의 개혁을 비껴갔다. 정확히 말하자면 그들은 품위가 손상되지 않는 수준에서 변화를 받아들이는 점잖은 분들이었기에 우리의 의복은 제자리걸음을 해온 것이다. 기품 있고 점잖은 사람들에겐 오직 장식의 발명만이 어울릴 뿐이다.

누군가 내게 집 한 채를 지어달라고 부탁했을 때 나는 혼자 이렇게 중얼거렸다. "집의 겉모습은 변해봐야 연미복 정도의 수준일 뿐이다. 그리 많이 변하지 않는다." 그러고는 옛사람들이 어떻게 지었는지, 그들이 어떻게 한 세기에서 다음 세기로, 한 해에서 다음 해로 이행해가며 장식으로부터 해방되었는지를 살펴보았다. 따라서 나는 발전의 연속성이 끊긴 곳을 찾아

내 그곳에서부터 관계를 맺어나가야 했다. 내가 아는 건 한 가지였다. 내가 이 길에 올라서려면 굉장히 단순해져야 한다는 사실이었다. 나는 금 단추를 검은 단추로 바꾸었다. 집은 눈에 띄지 않고 수수해야 한다.

"눈에 가장 덜 띄는 사람이 가장 현대적으로 입은 사람이다."

지금껏 이렇게 단언해본 적은 없지만, 이 말은 꽤 역설적으로 들린다. 내가 제기한 많은 역설적 착상은 신중하게 새것을 취하는 사람들에게 영향을 끼쳐왔다. 이런 일이 반복되면서 역설은 진실에 가까워졌다.

그러나 내가 미처 계산하지 못한 것이 있다. 의복은 그럴지 몰라도 건축은 다르다. 의복과 달리 건축은 눈에 띄지 않게 지으면 너무나 눈에 띈다. 삐뚤어진 자들이 건축을 괴롭히지 않았다면, 의복이 어릿광대의 복장처럼 중구난방으로 변해갔다면 상황은 반대로 되었겠지만.

이 상황을 한번 상상해보자. 먼 과거에서 혹은 먼 미래에서 온 사람들이 모여 있다. 회색의 고대 시대 남자들, 올림머리를 하고 크리놀린[42]을 입은 여자들, 부르고뉴 바지를 입은 귀여운 신사들. 그리고 그 사이에 보라색 에스카르팽[43]으로 무장한 짓궂은 모더니스트

들이 서 있다. 발터 셰르벨(Walter Scherbel) 교수를 응용한 밝은 녹황색 비단 바른스(Warns)도 한 자리를 차지할 것이다. 이제 그들 사이로 단출한 프록코트를 입은 한 남자가 등장한다. 그는 수수해서 관심에서 멀어질까? 아니다. 눈에 확 들어온다. 그러면 분노를 불러일으킬까? 성난 군중을 막으려고 경찰이 출동할까?

우리의 현실은 주객이 전도된 상황이다. 의복은 그렇다 쳐도 건축은 완전히 코미디이다. 빈에 있는 내 집(미하엘 광장의 로스하우스)은 분노를 일으키는 바람에 경찰이 현장에 나타났다. 정말이지 건물 지하에 파묻고 싶은 상황이었다. 백주대낮에 그런 무례한 짓이 어디 있단 말인가.

이런 나의 주장에 고개를 갸우뚱할 사람이 많을 것이다. 옷과 건축을 그렇게 뭉뚱그려 비교할 수 있느냐는 의문이다. 하지만 건축은 예술이다. 얼마나 오래 갈지는 모르지만 말이다. 우리가 때때로 확인하듯이 사람의 옷차림과 그 사람이 사는 집의 겉모습은 놀랄 정도로 일치한다. 융단은 고딕 양식에 어울리고 남성용 가발은 바로크 양식과 묘하게 어울린다. 그러나 오늘날 우리의 옷과 집은 잘 어울릴까? 과연 우리는 획일성을 두려워하기는 하는 것일까?

정말로 과거의 건축물은 한 시대 동안, 한 국가 안에서 전혀 변화를 겪지 않았을까. 물론, 변함없이 천편일률적인 건축물 덕분에 우리는 시대와 양식, 국가와 국민의 특징을 구분할 수 있기는 하다.

동종 업자와의 차별성 때문에 다양한 가격대의 물건을 제작하는 방식은 신경과민과 허영심이 빚어낸 현상이다. 옛 장인들은 이런 식의 신경과민과 허영심을 몰랐다. 형태는 전통을 규정해왔을 뿐 전통에 변화를 불러오지 못했다. 그러나 장인들은 확고하고 거룩한 전통에만 충실할 수 없었다. 장인이 새로운 과제에 몰두하다 보면 자연스럽게 형태에 손을 댈 수밖에 없으며, 그렇게 규칙은 깨지고 새로운 형태가 생겨났던 것이다.

대대로 인간은 자신들이 사는 시대의 건축과 하나였다. 누구나 새로 구입한 집을 마음에 들어 한다. 하지만 오늘날 대부분 집은 오로지 두 사람만 마음에 들어 한다. 바로 건축주와 건축가이다.

집은 모두의 마음에 들어야 한다. 좋아하는 사람이 아무도 없는 예술과는 구분되어야 한다. 예술은 예술가의 사적인 영역에 속한다. 집은 그렇지 않다. 예술은 수요가 없어도 세상에 나온다. 집은 필요하니까

만든다. 예술은 책임이 없지만 집은 책임이 있다. 예술은 인간이 느끼는 편안함을 벗겨내지만 집은 안락함을 제공해야 한다. 예술은 혁명적이지만, 집은 보수적이다. 예술은 인류에게 새로운 길을 보여주고 미래로 인도한다. 집은 현재를 생각한다. 인간은 편안함을 가져다주는 모든 것을 사랑한다. 인간은 안정의 기반을 흔들어대며 인간을 괴롭히는 모든 것을 증오한다. 그래서 그들은 집을 사랑하고 예술을 증오한다.

그렇다고 해서 집이 예술과 관련이 없으며 건축이 예술 아래로 기어들어가야 하는가? 아무렴 그렇다!

건축에도 예술이라 부를 것이 있긴 하다. 바로 묘비와 기념비다. 그 밖에 목적을 지닌 모든 것은 예술의 영토에 속할 수 없다.

'예술은 목적을 지닌다.'는 말은 대단한 오해다. 이 오해가 극복되고 '응용예술'이라는 기만적인 상투어가 국민 어휘에서 사라진다면 우리는 비로소 우리 시대의 건축을 가지게 될 것이다. 예술가는 오직 자기에게 헌신하고, 건축가는 보편에 헌신한다. 이것이 맞다. 그런데 우리는 예술과 수공업을 짬뽕해 우리 자신과 상대편 모두에게 엄청난 손실을 입혔다. 이로써 인류는 예술의 본질이 무엇인지 까먹었다. 인류는 쓸데없이

화를 내며 예술가를 몰아붙여 '창작'을 거세해왔다.

인류는 매순간 이 짓을 반복하고 있으며, 이는 거룩한 정신을 거스르는, 용서받지 못할 죄이다. 살인이나 약탈은 용서받을 수 있다. 그러나 예술가를 압박해 예술가를 좌절시킨 죄는 용서받지 못한다. 태어날 수 있었던 수많은 9번 교향곡은 그 죄를 절대 용서하지 않을 것이다. 신의 계획을 방해한 죄이기 때문이다.

이제 인류는 예술이 무엇인지 알지 못한다. '상업 활동을 위한 예술'이라는 단어가 얼마 전 뮌헨에서 개최된 박람회에 등장했다. 이 파렴치한 단어를 지워버리려는 손길은 전혀 나타나지 않았다. 그리고 아무도 '응용예술'이라는 아름다운 단어를 듣고 배꼽을 움켜쥐지 않는다.

예술의 존재 이유가 인간을 더 먼 곳, 더 높은 곳으로 인도해 신의 거룩함을 닮도록 하는 데 있다고 믿는 사람이라면, 물질적인 목적에 예술을 갖다붙이는 행위를 지독한 신성 모독으로 여길 것이다. 그것도 가장 위대한 여신의 신성 모독으로 말이다.

우리 사회는 예술가를 인정하지 않는다. 누구도 예술가를 경외하지 않기 때문이다. 그리고 작품의 깊이와 무게를 저울질당하는 예술가는, 손발이 묶이고 만

다. 예술가는 소외된 소수로 살다 죽는다. 그의 나라는 미래에서 온다.

건물에 깃든 취향은 제각각이다. 따라서 사람들은 좋아 보이는 건물은 예술가가 짓고 그렇지 않은 건물은 비예술가가 지었다고 생각한다. 하지만 아침에 이를 닦는다거나 칼을 입에 넣지 않는 행위가 대단한 일이 아니듯이, 취향이라는 것은 유별난 뭔가가 아니다. 그저 예술과 문화를 명확히 구분하지 못해서 생기는 오해에 불과하다. 지난 시대 그러니까 교양 있고 점잖았던 시대의 취향이 형편없었다고 누가 증명할 수 있겠는가. 시골의 보잘것없는 벽돌공이라도 취향은 있었다. 다만, 거장과 그렇지 못한 소인배가 있을 뿐이다. 거장은 위대한 작업을 남긴다. 거장이란 탁월한 교양 덕분에 다른 장인보다 세계정신을 잘 이해한 사람들이다.

건축은 인간의 정서에 호소한다. 따라서 건축가는 그 정서를 잘 이끌어내야 할 의무가 있다. 방은 안락해야 하며, 집은 살기 좋은 느낌을 주어야 한다. 법원 건물은 부도덕한 자들에게 옴짝달싹 못 할 위압감을 줄 수 있어야 한다. 은행 건물은 이렇게 속삭여야 한다. "우리를 믿으세요. 당신의 돈은 안전하게 보관

돼 있습니다."

그런데 건축가는 어떻게 이런 경지에 다다를 수 있을까. 지금까지 그런 정서를 자아낸 건물들을 전범으로 삼아 연구하고 계승해야 한다. 중국인에게 애도의 색깔은 하얀색이며 우리에겐 검은색이다. 따라서 우리의 건축예술가들이 검은색으로 즐거움을 불러일으킬 방법은 없다.

우리가 숲에서 세로 여섯 자에 가로 석 자짜리 작은 피라미드 모양의 언덕을 만난다면, 우리는 숙연해지면서 이렇게 중얼거릴 것이다. "여기 누군가 잠들어 있군." 이것이 바로 건축이다.

우리의 문화는 고전 시대가 남긴 위대한 유산에 바탕을 두고 있다. 우리는 감정과 사고의 표현법을 로마인에게 전수받았다. 로마인은 우리에게 사회적 감수성과 영혼의 양식을 전수해주었다.

로마인은 새로운 기둥 양식과 새로운 장식을 고안해내지는 못했다. 그럴 만한 이유가 있었다. 로마인은 그것을 몽땅 고대 그리스로부터 넘겨받았기 때문이다. 그러나 투시도와 단면도를 발명했던 고대 그리스인은 도시를 관리하는 정도였다. 로마인은 사회질서를 고안해냈으며 세계를 운영했다. 그리스인은 독창성을

개인적으로 활용했으나 로마인은 보편적인 계획에 활용했다. 로마인은 그리스인보다 훨씬 폭이 넓으며 우리는 로마인보다 더 폭이 넓다.

위대한 건축장인들은 고대 로마를 추종했다. 그러나 현실은 그럴 수 없었다. 시대와 장소가 다르고 기후와 주변 환경이 다르다는 점이 그들의 계획표를 찢어버렸다. 하지만 보잘것없는 건축가들이 위대한 전통에 먹칠을 할 때마다, 장식이 만연할 때마다, 건축이 로마로부터 비롯되었음을 상기하며 실마리를 이어가는 건축장인이 등장했다.

최후의 대가는 19세기가 시작될 무렵 출현했다. 바로 쉰켈이다. 우리는 그를 잊고 말았다. 하지만 이 걸출한 인물이 내뿜는 빛은 다음 세대의 앞길을 비추고 있다.

나의 젖집

건설 당국은 내가 짓던 건물의 파사드 공사를 중지시켰다. 감사하게도 이 조치는 뜻밖의 광고 효과를 가져다주었다. 오랫동안 지켜온 비밀이 세상에 알려진 것이다. 내가 집을 짓는다는 비밀 말이다.

딱 한 채뿐인 나의 첫 건축! 나는 내가 집을 짓게 되리라는 꿈을 접은 지 오래였다. 그간 많은 일을 겪으면서 내게 집을 주문할 미친 사람은 아무도 없다는 사실을 깨닫기도 했고 더구나 당국의 건축 승인을 받아낼 자신도 없었다.

그중에서도 당국과의 마찰은 이미 한 차례 경험한 바였다. 언젠가 나는 제네바의 아름다운 호숫가 몽트뢰(Montreux)에 관리사무소를 지어달라는 의뢰를 받았다. 대단히 명예로운 일이었다. 호숫가에는 돌이 많았고 이곳 주민들은 대대로 이 돌로 집을 짓고 살아왔으니, 나도 그렇게 하고 싶었다. 물론, 두 가지 다른 이유도 있었다. 우선은 안 그래도 빠듯한 건축비를 한 ███████도 아끼고 싶었다. 두 번째는 자재 운반이 쉬웠기 때문이었██. ███ ████으로 과도한 노동██ 반대하는 입장이고 이 점에선 우리 ████ 같은 ███ 이었다.

그 ███ 다른 불순한 이유는 없었다. 따라서 ██는

'제네바 호수의 미관을 해치러 외부에서 침입한 암살자'라는 혐의를 받고 경찰에 소환되었을 때, 기가 차서 할 말을 잃고 말았다.

그 집은 간단하고 소박했다. "장식도 거의 없습니다. 바람이 없을 때 호수가 잔잔한 것처럼 이 집도 그렇게 보이길 원했습니다. 그리고 여러 사람이 이 집을 그럭저럭 괜찮아 보인다고 했습니다만……." 소심하게 항변했으나 그들은 콧방귀도 뀌지 않았다. 결국 나는 '너무 단순하고 소박해 혐오스러우므로 공사를 금지한다'는 명령서를 받고 한바탕 웃으며 집으로 돌아왔다.

이게 웃을 일인가. 지구상의 어느 건축가가 경찰에 출두해 예술가임을 인증해주는 공문서를 받아 보겠는가. 누군가는 수긍하지만 누군가는 수긍하지 못할 일들은 많다. 혼자 예술가라고 우겨도 다수가 아니라 할 수 있다. 그러나 모두들(정부가) 그렇다고 하니 (내가 예술가라고 하니) 나 또한 그렇다고 믿을 수밖에. 당국은 내게 제재를 가해왔다. 프랑크 베데킨트[44]나 아르놀트 쇤베르크[45]가 당했던 것처럼 나도 당했다. 그래도 쇤베르크가 작곡한 음표의 머리들을 사상범으로 취급한 것보다는 낫긴 하다.

나는 예술가가 되었다. 늘 긴가민가해왔지만 내가 누구인지 당국이 공식적으로 확인해주었다. 나는 모범 시민이며 공문서의 힘을 믿는다. 그러나 이런 믿음은 비싼 대가를 치렀다. 누구도 위험을 달고 다니는 예술가와 뭔가를 하려 하지 않았기 때문이다. 그럼에도 나는 빈둥거리지 않았다. 1천 크로네가 있는데 5천 크로네가 든 것처럼 보이는 인테리어가 필요한 사람들이 내게로 왔다. 나는 이런 일의 전문가로 교육받았다. 그런데 5천 크로네를 들여 1천 크로네가 든 것처럼 보이는 인테리어를 원한다면 다른 건축가를 찾아가야 한다. 물론, 앞선 경우의 사람들이 나중 경우의 사람보다 훨씬 많기 때문에 나는 할 일이 아주 많았다. 그러니 내가 상심할 이유가 없었다.

그러던 어느 날, 복도 지지리 없는 한 사람이 찾아와 내게 건축 도면을 주문했다. 양복점 주인이었다.[46] 무모한 결정이었다. 그와 동료 한 사람은 내게 꾸준히 양복을 만들어주었으며 매년 1월이 오길 기다렸다가 계산서를 청구했다. 나는 한 번도 값을 깎지 않았다. 옛날이나 지금이나 그런 짓은 하지 않는다. 나의 후원자는 잔소리를 해댔지만 모두 다 지불했다. 생각해보니 제값에 계속 양복을 입어달라는 뜻에서 집을 의뢰

한 것은 아닐까 하는 의심이 들었다. 왜냐하면 건축가는 명예로운 기념품인 건축 사례비를 받기 때문인데, 이런 식의 수사법에도 결국 건축 사례비는 양복값으로 다 들어갈 것이 뻔했다.

아무튼, 나는 이 무모한 두 사람에게 내가 지닌 위험성을 충분히 경고했다. 헛일이었다. 이렇게 밝혀서 미안하지만, 그들은 무조건 싸게 지어달라고 부탁했다. 내가 그 분야에서 공인받은 예술가라는 이유였다. 나는 그들에게 말했다. "당신들이 지금까지 쌓아온 평판이 있는데, 이 일로 경찰에 시달리면 어쩌려고 그러십니까?" 상황은 내가 예언했던 대로 흘러갔다. 집이 한창 지어질 무렵, 경찰이 들이닥쳤다. 이들은 범인을 잡아 가두라는 명령을 받은 상태였다. 그러나 그 순간 운이 좋게도 건축 감독관인 그라일이 나타나 경찰을 제지했다. 천만다행으로 높으신 당국보다 더 높으신 당국은 여전히 존재한다.

집은 곧 완성된다. 건축비로 양복을 얼마나 받게 될지는 아직 모른다. 그 뒤로 나에게 건축을 맡기려는 건축주는 나타나지 않고 있다. 어쩌면 새로운 양복집을 찾아봐야 할지도 모르겠다. 그 집 주인 역시 해마다 양복을 만들어주면서 충분히 무모해진다면, 10년 안에 두 번째 집이 지어질지도 모르니.

미하엘 광장의
로스하우스

골드만·잘라치(Goldman und Salatsch) 양복점은 신축 매장을 지으면서 여덟 명의 건축가를 두고 저울질했다. 그 경쟁은 어리석고 편협했다. 나는 아홉 번째 후보였다.

오늘날 경쟁은 건축의 암적인 존재로 그 폐해가 만만치 않다. 나는 최고의 건축가가 무슨 예술상을 받았다는 소식을 전혀 들은 적이 없다. 최고의 건축가는 현재가 아닌 미래를 건축하기 때문이다.

경쟁은 미용사와 경비원에게나 어울린다. 5년만 지나면 최고를 선정하는 기준은 달라진다. 건축 공모는 말할 것도 없다. 때는 항상 늦게 찾아온다. 심지어 겨우 5년 정도 앞서가는 건축가조차 경쟁에서 기회를 얻지 못한다.

나는 건축주에게 조건을 걸었다. 주문이 확실하고 그것도 전적으로 맡길 때만 작업하겠노라고. 계약은 당연하고 계약서도 작성해야 한다고.

1 골드만·잘라치 양복점은 미하엘 광장 길모퉁이의 건축물을 건축가 아돌프 로스에게 위임한다.
2 아돌프 로스보다 더 나은 평면도를 만들 수 있는 사람이 있다면 이 계약은 해지한다.

3 평면도의 평가는 건축주가 내린다. 파사드는 따로
 평가하지 않는다.

계약 조항은 명확했다. 나는 지금까지 나보다 평면도
를 더 잘 만들 수 있는 사람이 나타나면 일을 전부 되
돌려보냈다. 그리고 내가 자신들의 회사에 도움이 될
것이라 신뢰하는 분별이 있는 건축주에 한해서는 얌
전한 심판의 입장에서 좋고 나쁨을 조언해주었다.
 건축주는 자신의 회사에 무엇이 필요한지를 생각
한다. 어떤 평면도가 경제적인지, 어떤 건축물이 영업
에 도움이 되는지를 따진다. 조명 문제라면 그들에게
구구절절이 설명할 수 있다. 그러나 파사드에 관해서
는 아무런 설명도 할 수 없다. 파사드에 숨겨진 효과는
오직 한 사람만이 알고 있다. 즉 파사드를 고안해낸 사
람이다. 게다가 눈을 부릅뜨고 뭔가 하나라도 장점을
찾아내려면 파사드의 실물을 봐야 한다. 도안이나 견
본을 보고는 불가능하다. 빈의 건축주들의 미적 감각
이 빈의 파사드 도안가들보다는 나아서 다행이긴 하
지만, 실물이 완성되기 전에는 파사드가 어떤 꼬락서
니인지 건축주는 알 수 없다. 알 수 있었다면 그토록
끔찍한 파사드들은 지어지지 않았을 것이다.

아무튼 나는 공식적으로 계약을 맺었고 곧 작업에 착수했다. 여기서 나는 건축주 레오폴트 골드만(Leopold Goldman)이 평면도 작업에 보여준 지대한 관심을 언급하고자 한다. 그는 스스로 연구했고 직원들의 의견도 모았다. 자신이 생각하는 회사의 모습에 맞춰 여러 착상을 검토해나갔고 이를 평면도에 반영했다. 또 한 가지 그에게 고마운 것이 있다. 그는 빈 전체가 들고일어나 이 건축물을 비난했을 때, 흔들리지 않고 내 편에 섰다. 당시 사람들은 아돌프 로스가 빈 전체가 지니는 미적 취향에 한참을 못 미친다고 생각했다.

다른 건축가들이 해놓은 설계를 내 것과 비교해보자니 꽤 흥미로웠다. 중앙난방 방식이 규정되어 있었지만, 실제로는 벽난로를 통해 난방이 가능한 두꺼운 중간벽이 있었다. 그런데 평면도는 어디까지나 평면도일 뿐이다. 건축가는 공간 안에서, 정육면체 안에서 생각해야 한다. 이런 생각 덕분에 나는 공간을 효율적으로 이용할 수 있었다. 수세식 화장실도 홀보다 높을 필요는 없었다. 각 공간의 특성에 따라 적절한 높이로 지었고, 여러 가지를 절약할 수 있었다.

두 번째로 이목을 끌었던 것은 1층 위에 놓인 중간층이다. 나는 이곳을 사무 공간이 포함된 주요 층으

로 만들었다. 바로 이것이 나만의 건축 특성이다. 빈에서는 항상 주요 층이 맨 꼭대기 층이 된다. 2층이 주요 층이라면 그 건물은 2층짜리여야 맞다. 18세기에 건축주가 당대의 거물 건축예술가에게 1층 위에 있는 층을 주요 층으로 만들어달라고 했다면 그 건축가는 당장 짐을 싸고 돌아갔을 것이다. 아마도 신분이 낮은 건축장인만이 솜씨 좋게 지어냈을 것이다.

안마당의 수는 훨씬 놀랍다. 건축법은 건축 면적의 일정한 비율 범위에서 조망이 트인 안마당을 두도록 규정하고 있다. 사람들은 누구나 안마당이 클수록 빛을 많이 받고 작을수록 적게 받는다는 사실을 안다. 그런데도 토건 기획입안자들은 대부분 안마당을 세 개나 네 개씩 만들고 있었다.

나는 지금도 건축 총감독관 골데문트(Goldemund)가 건축법규위원회의 이사였을 때 만들어놓은 건축선(建築線) 규정이 광장의 모습을 망치고 있다고 믿는다. 교수이자 고등 건축 감독관인 오만(Ohmann)은 처음부터 경쟁 공모를 포기했다. 건축선이 마음에 들지 않았기 때문이다. 오만 역시 미하엘 광장의 올바른 건축선은 성 미하엘 교회와 호응하는 것이어야 한다고 믿었다. 이 건축물에 내려진 규정은 노이만(Neu-

mann) 모퉁이의 맞은편에 있는 비탈길을 기준점으로 삼고 있었다. 이 규정에 따라 프로젝트가 진행됐다. 하지만 시의회는 토지를 교환하는 과정에서 뭔가를 절약하기 위해 건물을 비탈길 방향으로 2미터나 밀어냈다. 건축주는 이 결정이 건물 모양에 도움이 된다며 기뻐했지만, 이는 잘못된 조치였다. 나는 시 건축 감독관을 찾아가 최초의 계획으로 되돌리는 데 힘써달라고 부탁했다. 건물이 옆으로 튀어나와 광장을 좁게 만들면 건물이 그만큼 높아 보이면서 바로 앞의 교회를 짓누르기 때문이었다. 우여곡절 끝에 비탈길의 문제는 해결되었지만, 그 대가로 이번엔 건물 정면을 미하엘 광장 쪽으로 밀어내는 바람에 (마름모꼴인) 건물 전면의 폭은 3미터나 좁아지고 말았다.

당시 빈에서 유행한 파사드는 두 개의 무딘 기둥 사이에 둥근 모양의 돌출창을 다는 방식이었다. 그런 식으로 오렌디(Orendi) 백화점은 모습을 바꾸었다. '바깥으로, 앞쪽으로'가 바로 여기에 해당하는 표이이다. 나는 '안으로, 뒤쪽으로'라고 소리쳤다. 나는 1층을 빈 사람들에게 개방해 거리에 새로운 땅을 선사했다. 그러고는 순진하게도 나는 신의 은총을 받게 될 것이라며 혼자 좋아했다.

시민들이 흘러들며 흩어지는 이 땅은 시민을 위한 색다른 공간이다. 나는 이곳을 커다란 거울 유리로 막지 않았다. 왕궁은 미하엘 광장을 억누르는 동시에 광장의 한 축으로 자리 잡고 있다. 이 축의 한쪽으로 성 미하엘 교회가 자리 잡고 있다. 교회 맞은편의 새 건축물은 교회의 보충물이 됐다. 왕궁 근처는 물론 교회 맞은편도 거울 유리 일색이다. 그곳엔 고상한 회사들의 사옥이 나란히 자리하고 있다. 나는 건축주에게 이렇게 말했다.

"당신은 자신의 가치를 의류 사업가 야콥 로트베르거(Jacob Rothberger)와 카를 프랑크(Carl Frank) 사이에 놓아둔 재단사입니다. 이 점을 외적으로도 표현해야 합니다. 로트베르거의 사옥은 거울 유리로 되어 있고 프랑크의 사옥은 안을 들여다볼 수 없습니다. 당신은 그 사이에 위치해야 합니다." 내 말을 따른 건축주는 빈 사람들에게 1층을 광장처럼 이용하도록 했다.

더불어 나는 위쪽 네 개의 층이 완성될 때까지 다른 간섭을 받고 싶지 않았다. 왜냐하면 내가 그리스에서 구한 재료 가운데 어느 것이 어떤 모양으로 도착할지 모르는 상태였기 때문이었다. 그러는 사이에 건축가이자 건축기사인 건축가 엡슈타인이 위쪽 네 개 층

을 위한 소박한 파사드를 설계했다. 내가 미리 점찍어둔 재료는 치폴린(Cippolin) 대리석이었다. 하지만 대리석 덩어리가 도안 설계에 다 들어맞을지는 모르는 상황이었다. 따라서 나는 건물 진출입 부분의 위치를 약간 바꾸었다. 결과는 내가 예견했던 대로였다. 위쪽 층은 누구에게나 익숙한 건축이었지만, 아래쪽 층은 너무나 단순해 보였다. 지역 주민 한 사람은 이렇게 말했다. "1층과 중간층은 빈의 주거 밀집 지역[47]다운 건축 양식을, 그러니까 참으로 도심지에 속하는 양식을 따르는구면."

나는 파사드의 마감에 관해 몇 가지 말하고 싶다. 큰 기둥은 가로 122센티미터에 세로가 80센티미터이다. 작은 기둥은 가로와 세로가 모두 80센티미터이다. 이로써 나는 건축에 반드시 존재하는 수학적인 리듬을 구현했다. 재단사인 건축주는 자신의 건물이 웅장해 보였으면 했다. 그가 아무리 고상하고 귀족적인 사람이라 해도 이런 바람을 숨길 수는 없었다.

파사드의 창문은 영국 보우 윈도[48]의 형태를 차용했다. 이 입체적인 창틀은 분할된 작은 유리로 마감했고 밖에서 안이 훤히 들여다보이지 않도록 처리했다. 작은 유리들은 17.1센티미터짜리 정사각형으로 역시

수학적 리듬을 염두에 둔 것이었다. 한 여교사가 로스하우스를 응용해 수학 문제를 출제했다고 하니 내겐 큰 영광이다. 밤을 새워가며 일한 많은 이들에게 조그마한 위로가 되길 바란다.

또한 보우 윈도는 두 가지 기능을 충족시키고 있다. 첫 번째는 경제성이다. 파사드의 벽은 깊이가 80센티미터나 된다. 보우 윈도는 이 벽의 두께감을 잘 표현해주면서 건축선의 제한을 받지 않은 채, 실내 공간을 넓혀준다. 두 번째는 미학적인 기능이다. 나는 콜마르 크트 거리에 지은 만츠(Manz) 서점에는 파사드 윗부분에 두 개의 창문 축과 두 개의 입구만 만들었다. 그렇게 하면 2층의 공간이 넓어져 빈 사람들의 기대대로 쉽게 임대할 수 있기 때문이다. 그러나 로스하우스에선 (파사드의 기둥에 맞춰) 세 개의 창문 축과 세 개의 창문을 만들었다. 2층도 세 개의 방으로 분할했다. 그렇게 하여 나는 전면 파사드를 공정하게 작업했다고 자부한다. 게다가 사업용으로 쓰이게 될 1층과 2층의 창문 축은 그 위쪽의 주거용 층들의 창문 축과 일치하지 않는다. 로스하우스는 처음부터 주거용 파트와 사업용 파트로 나뉘어 계획되었고 따라서 모양에서나 재료에서나 구분이 필요했다. 창문 축의 불일치

는 이러한 노력의 결과였다. 이런 방식의 모험은 미학적으로 활성화되어야 한다.

요제프 안톤 브루크너[49]의 일화가 있다. 그는 화성학 수업시간에 제자들에게 다음과 같이 소리쳤다. "나는 큰 실수를 저질렀지. 음악에서나 가능한 실수인데, 나는 여태껏 한 번도 그런 실수를 저지른 적이 없었어. 무서운 일이지. 그런데 이런 실수는 음악사 전체에서 딱 두 번 일어났지. 바로 베토벤의 소나타에서, 그리고 내 2번 교향곡에서."

이런 일이 여기에서도 일어난다. 이런 실수는 순진하고 악의를 품지 않은 관람객에게 미학적인 악영향을 끼치지 않는 범위에서 이뤄져야 한다. 45도 이하로 튀어나온 창문은 완벽하게 같은 비율로 나뉘어, 축의 정렬을 의심하는 시선을 무용지물로 만들었다. 그리고 안쪽의 기둥은 그 나머지 역할을 한다.

이 기둥은 빈 건축의 오래된 모티브에서 영감을 얻었다. 알저그룬트에 있는 리히텐슈타인(Liechtenstain) 궁전의 정원 주현관에 가보면 그 화려한 형태를 확인할 수 있다. 오토 바그너도 자신이 건축한 전철 역사에 비슷한 기둥을 선택했다. 그러나 비평가들은 나의 기둥이 아무것도 떠받치고 있지 않다고 비난했다.

나는 비난을 흘려들었다. 예술사학자입네 하는 문외한들이 으레 하는 소리였기 때문이다. 하지만 대중은 그들의 이름값에 속아 고개를 끄덕이게 된다. 그들은 꽉 막혀 있다. 따라서 나는 그들에게 대중 강의를 기꺼이 추천한다.

　그중 한 명은 내가 13년 전 《신자유언론》[50]에 썼던 기고문에서 많은 것을 배운 것이 분명하다. 아마도 그는 이 기고문에 사용한 문장 기법을 통째로 외웠을 것이다. 그래서 나는 심지어 내가 룩스(Lux)라는 필명으로 글을 쓴 게 아닐까 하는 의심마저 들었다. 이 룩스라는 남자는 '장식 없는 것을 옹호'하는 나를 향해 '장식을 없애라.'고 적고 있다. 그러니까 기둥은 옮겨진 건축물일 뿐이지 장식이 아닌데도 내가 그것을 장식으로 이용한다는 논리였다.

　몇 개의 기둥으로 건물을 지탱할 것인가는 내가 선택해야 하고 그것은 나의 일이기도 하다. 물론, 기둥을 벽면 전체에 때려넣을 수도 있다. 나는 안전계수를 충분히 고려해 기둥 수를 선택했다. 파르테논 신전은 기둥 두 개 중 하나를 빼도 무너지지 않는다. 요즘 주택의 창문 기둥은 불필요하게 굵다. 심미안을 지닌 이라면 충분히 불평할 만하다. 안전을 따지는 사람들은

그렇게 생각하지 않겠지만 말이다.

기둥 설치는 마지막에 이뤄졌다. 전문가라면 다 알고 있듯이, 기둥은 분할한 상태로 조심스럽게 옮겨와 사흘 안에 설치해야 한다. 큰 기둥이나 작은 기둥이나 방법은 같다. 우리는 마음을 졸이며 기다렸다. 대리석 기둥이 도착하기 전까지 건물의 입구를 떠받치고 있던 나무 들보는 강한 목재를 사용했음에도 양초처럼 휘어졌으며 8센티미터나 가라앉았다. 비록 안전계수로는 기둥이 없어도 전혀 문제가 없었는데도 말이다. 집은 기차가 달릴 때 가라앉았다가 곧바로 튀어 올라오는 철도 교량이 아니다.

1층 위의 중간층에 끼워 넣은 기둥은 안전과는 무관하다. 하지만 이 기둥들은 커다란 유리창을 잡아주고 그 위의 주택 층을 시각적으로 안정시키는 역할을 한다. 또한 잡화상점이 아닌 고상한 품격의 회사가 바로 그 자리에 있다는 분위기를 풍기기에 부족함이 없다.

회사의 사무 공간은 커다란 창문이 필요하지 않다. 회사 경영의 은밀한 특성 때문이다. 따라서 이 기둥들은 커다란 창문이 불러온 긴장감을 줄여주는 데 도움이 된다. 이때 내가 마음대로 사용할 수 있는 처마 테

두리보의 높이는 그리 높지 않은 편이라, 이 긴장감을 미학적으로 돋보이게 마감하는 것은 불가능했다. 처마 테두리보의 무게는 기둥으로 옮겨지며, 기둥에 실린 무게는 수평을 유지하고 있는 높은 들보를 거쳐, 옆에 놓인 1층 기둥으로 옮겨지게 된다.

기둥과 기둥 사이가 넓은 실내 공간에서 기둥에 까치발을 놓고 천장의 무게를 벽으로 분산하는 마감 방식은 모든 국민이 관례적으로 사용한다. 나 또한 그렇게 했을 뿐이다. 따라서 어떤 작자의 비평엔 문제가 있다. 특히 참을 수 없는 것은 특정인이 분명함에도 익명을 앞세워 기사를 썼다는 점이다. 그가 익명 뒤에 숨은 이유는 분명하다. 현대성과 예술성의 적군 노릇을 해야 하기 때문이다. 언제까지나 그렇게 사시길.

비전문가의 판단과 비평의 진수를 보여준 라울 아우에른하이머(Raoul Auernheimer)는 자기 묘비에 적어야 어울릴 만한 문장을 써댔다. "건축가 로스가 지은 집을 놓고 말들이 많다. 어쨌든 비웃을 정도는 아니다. 다만 그의 모더니즘엔 즐거움이 전혀 없다. 음울하고 불편하다. 매끄럽게 면도질했는지는 모르나, 미소라고는 전혀 없는 얼굴이다. 아마도 로스는 미소조차 장식이라고 여긴 듯하다."

맞는 말이다. 이 문장은 그와 나 사이의 미학적 견해 차이를 극명하게 보여준다. 내겐 매끄럽게 면도질했지만 미소라고는 전혀 없는 베토벤의 얼굴이 우스꽝스러운 수염을 기른 예술인협회 회원 모두의 얼굴보다 아름답게 느껴진다. 빈에 지어진 집은 진지하고 엄숙하게 서 있어야 한다. 그것이 맞다.

웃고 떠드는 얼굴은 빈 예술가들의 가장무도회에서 보는 것만으로도 충분하다. 웃자고 하는 소리이다. 이제 정리하는 뜻에서 마지막 이야기를 해보겠다. 결국, 나는 얼굴이 매끈하다 못해 납작해지고 말았다.

건축 기술자 엡슈타인은 장식 없는 매끈한 파사드를 제안했으며, 우리는 동의했다. 동시에 우리는 달리는 개처럼 보이는, 수평으로 물결치는 파도 문양이 없이도 지붕과 외벽의 마감이 가능하다는 것을 보여주고자 했다. 그러나 지붕이 완성되자 빈 전체의 분노가 쏟아졌다. 사람들은 지붕이 둥글둥글하지도 않으며 아기자기한 문양도 없다는 사실에 경악했다. 당국에서 일하는 한 남자는 단단히 화가 났고 달리는 개가 꼭대기 층에 나타나지 않자, 1910년 8월, 드디어 경찰을 동원하고 말았다.

나는 묻고 싶다. 수세기에 걸쳐온 건축 허가 제도

의 진정한 의미가 도대체 무엇이며, 더구나 최근 몇 년 동안 당국이 무슨 짓을 해왔는지를. 파사드 계획안 심의의 진짜 목적은 미적 감각이 형편 없는 건축주들을 보호하려는 게 아닐까 싶을 정도다.

의복 규정을 두었던 것은 허례허식 때문이다. 신사와 귀족이 할 수 있는 것을 일반인은 하지 못했다. 일반인의 집과 의복은 소박하고 수수해야 했다. 그러나 사치를 강요한 적은 없었다. 이렇게 현명한 규정 덕분에 오래된 도시는 아름다움을 유지할 수 있었다. 한쪽엔 귀족들의 궁전이 있고 또 한쪽엔 소박하고 수수한 일반인의 집이 있다. 이로써 궁전의 아름다움은 더 빛이 났다. 떠드는 이가 있는가 하면, 입을 다무는 이도 있다. 그런데 지금은 모두가 동시에 소리치지만, 듣는 이는 아무도 없다.

아마도 일반인들이 둥글둥글한 지붕과 탑을 간절히 열망했다면 당국은 그것을 금지했을 것이다. 오늘날 당국은 역할과 지위를 거꾸로 이해하고 있다. 우리는 당국이 승인한 매끈한 파사드를 추진했지만 헛일이 되고 말았다. 법원으로 달려가 시시비비를 따질 의욕도 들지 않았다.

그래서 우리는 처음 제안했던 파사드 설계안을 다

시 제출했다. 원래 이 파사드는 창문이 상당히 낮은 곳에 있었지만, 경찰이 1층과 중간층을 상세히 구분하라고 명령하는 바람에, 창문을 처음 설계안보다 높게 들어올렸다. 그런 다음 우리는 창문을 약 5센티미터 더 낮게 하고자 둥근 모양의 들보를 끼워 맞췄다. 하지만 우리는 이 계획을 승인받지 못했다. 그러는 사이에 사람들은 거의 정사각형 모양인 창문을 질타했으며 엄청나게 진지한 언론인들은 모두 내가 세 부분으로 이뤄진 창문을 고안해냈다며 확실히 아첨에 가까운 기사를 썼다. 빈 사람들은 모두 밋밋한 정사각형 창문을 비난했으며 빈 외의 사람들도 전례 없이 크게 놀랐다. 이런 모양의 창문이 달린 집은 지금까지는 오직 실다(Schilda)에만 지어졌기 때문이다.

세 부분으로 이뤄진 창문은 정사각형 모양이며, 여기에서 미적 결함을 파악한 사람은 현재까지 아무도 없다. 나는 이른바 현대적인 도시라는 빈이 추종하는 장식 양식을 비난해왔다. 그러나 나는 정시각형을 남용하는 바람에 형태의 명예를 스스로 훼손시켰다.

교양이 결여된 그릇된 방향에 반기를 든 대표 인물인 내가 이를 견뎌야 하다니, 참으로 불쾌한 일이다. 그릇된 방향에는 정사각형도 포함된다. 따라서 다른

형태로 설계해야 한다는 강박이 따를 수 있다. 그러나 나는 정사각형을 활용하더라도 이상한 것을 만들지 않을 자신이 있다. 예나 지금이나 정사각형은 그 자체로 중요하며 나머지는 유희의 문제다. 나는 창문을 만들고 유리창을 나눈다. 이로써 정사각형 비슷한 것이 생긴다면, 이는 내 의지에 어긋나는 것이다. 마치 식물이 자신의 의지와 상관없이 자라는 것처럼.

하지만 시청에서 예기치 않은 일이 일어났다. 시 건설 당국이 이 문제를 시의회에 넘겼다. 기존의 파사드 안은 거부당했다. 명목상 창문이 약 5센티미터 낮아졌기 때문이다. 사람들은 시의회의 건축 감독관 슈나이더에게 질문했고, 시의회도 그에게 원래 무엇을 원하는지 말해달라고 요청했다. 슈나이더는 파사드를 수직으로 구분해야 한다고 답했다. 그리고 시의회는 슈나이더가 생각한 대로 비어 있는 파사드 안에 파사드를 또 넣으라고 요구했다.

건축주들은 임대인의 동의를 얻기 위해 4만 크로네의 보증금을 지불해야 했다. 파사드는 겨울을 나고 이듬해 7월까지 완성되어야 하며, 그렇지 않으면 지방 정부가 직접 돈을 지급하라는 명령이 내려졌다.

때마침 겨울에 대리석이 도착했다. 내가 직접 지중

해의 유보이아(Euböa) 섬에서 구해온 대리석으로, 10
년 전에 영국인들이 재발견한 고대 그리스의 깨진 유
물에서 골라낸 것들이었다. 이 유물이 발견될 때만 해
도 세계가 깜짝 놀랐고 전 세계 사람들은 고대 그리
스의 기둥을 샅샅이 찾아다녔다. 따라서 나는 빈 사
람들이 기뻐하리라고 믿었다. 하지만 그들은 이 비슷
한 돌도 전혀 본 적이 없었다. 게다가 인조 석재라고
수군댔다. 그리고 시의회의 한 의원은 시장에게 '어떻
게 이런 흉측한 사람에게 집을 허용했는지'를 따져 물
었다. 의원의 이름은 뤼클(Ryckl)이었다. 나는 레만
(Lehmann)에서 그를 따로 만나 대리석의 가치를 설
명하고 싶었다. 그런데 그가 바로 조각가이자 인조 석
재 제조자인 뤼클 카를임을 알게 되었다. 나는 만남
을 포기하고 말았다.

다음 해 봄에 나는 북아프리카로 갔다. 얼마 전 새
로 발견된 고대 누미디아[51]의 깨진 오닉스[52] 조각을 보
기 위해서였다. 내가 빈에 없는 동안 시 당국은 공탁
금 4만 크로네로 슈나이더의 파사드 안을 서둘러 시공
하려 했다. 그러나 낌새를 챈 건축주들은 공모전을 열
어 새로운 파사드 안을 선정하려고 움직였다. 오스트
리아 건축가협회는 예의 바른 건축가 모두가 이 공모

에 참가하지 말 것을 권고했다. 사태가 이렇게 흐르자 건축주들은 예의 없는 건축가가 제출한 파사드 안을 선택할 이유가 없어졌고 심사위원들은 사퇴하고 말았다. 당시 한 예술비평가는 《모르겐(Morgen)》지에 다음과 같이 썼다. "이제 로스는 예의 바른 인간을 모두 자기편으로 만들었다." 천만의 말씀. 그러나 그해 7월이 다 가도록 시 당국은 아무것도 착수하지 못했다.

그다음으로 확실히 기억나는 것은, 임대보증금의 공탁을 막으려고 건축주들이 임대인들에게 건물 전체를 사용해도 좋다는 동의를 얻었다는 사실이다. 그들은 겨울 내내 층마다 돌아다니며 동의를 얻었다. 그런데 7월 중순에 건축주들이 사무실을 오픈하겠다고 하자 임대인들이 반대하고 나섰다. 파사드가 완성되지 않았다는 이유였다. 소송을 걸면 몇 달을 끌 수 있었다. 결국 임대인들이 이사 나갈 수 있도록, 건축주들은 4만 크로네가 넘는 금액을 공탁했다. 8월 15일까지 슈나이더 안이나 다른 형식의 파사드로 공사를 시작하지 않는다면 이 공탁금은 지방 정부에 귀속될 판이었다.

시의회는 슈나이더 안을 시행하지 않을 수 없었다. 슈나이더는 연필로 쓱쓱 그린 선으로 내가 어렵게 고

안해낸 건물의 뼈대를 망쳐놓았다. 그의 안대로라면 입체감을 살려 솟구치도록 표현한 건축물의 기본 축은 죄다 가려질 게 뻔했다. 나는 이렇게 되는 것을 보고 있을 수 없었기에 창문에 청동 선반을 달고 화단을 설치하겠노라고 제안했다. 물론 모든 창문에 다 설치하는 것은 아니었다. 이 선반은 오스트리아에 어울리는 모티브이다. 소도시와 시골에서 흔히 볼 수 있는 모티브이기도 하다. 선반의 재료는 지붕과도 어울리고 조명이나 건물에 쓰일 간판과도 어우러져야 하기 때문에 반드시 청동이어야만 했다. 하지만 시의회의 슈나이더는 자신의 파사드 안과 나의 계획을 비교 평가하면서 자신의 안이 더 낫다고 밀어붙였다. 그리하여 슈나이더 안이 채택되었다.

나는 강한 인간이라, 이를 참아냈지만, 내 위장은 견디지 못했다. 비유적으로 말한 것이 아니다. 내 위장은 이미 7월 말에 음식물 섭취를 거부했다. 신경이 과민해진 것이다. 마침내 위장 출혈이 격하게 일어났으며, 피를 몇 리터씩이나 쏟아냈다. 이제는 죽는구나 하는 생각이 절로 들었다. 그런데 기대하지 않던 일이 일어났다. 당시 재직 중이던 부시장이 내 꼬라지를 알게 된 것이다. 그는 마지막 순간인 8월 15일에 시의회

를 소집해 일 전체를 이듬해 5월 초까지 연기하는 방안을 통과시켰다. 그가 내 생명을 구했다. 바로 부시장 포르처(Porzer) 박사이다.

나는 느릿느릿 건강을 되찾았다. 시간이 지나면서 시의회의 슈나이더가 과연 내가 계획한 파사드를 놓고 왈가왈부할 자격이 있는 사람인지 궁금해졌다. 그는 분명 빈기술박물관 건축 공모전에 당선했고 마무리까지 한 인물이긴 했다. 하지만 나는 알려진 바와 같이 건축에 문외한이라 독일 출신 건축가 두 명에게 자문을 구하기로 했다. 나는 빈기술박물관의 파사드가 과연 어떤 평가를 받고 있을지 궁금했다. 베를린의 가장 유명한 건축예술가이자 도시 건축 감독관인 루트비히 호프만(Ludwig Hoffmann)은 물론 드레스덴에서 가장 유명한 건축예술가이자 발로트(Wallot)의 후계자인 마르틴 뒬퍼(Martin Dülfer) 교수에게 부탁했다. 루트비히 호프만은 다음과 같이 기술했다.

"만약 쇤브룬(Schönbrunn) 성 맞은편에 그런 건축물을 건립한다면 아주 유감스러울 것입니다. 그 자체로 아주 추한 건물일 뿐만 아니라, 아름다운 쇤브룬 성의 이미지를 실추시킬 것이 분명합니다."(1911년 12월 4일, 베를린에서, 루트비히 호프만.)

또 될퍼 교수는 이렇게 썼다.

"그런 종류의 프로젝트가 아직도 진지하게 논의되고 있다는 사실이야말로, 우리의 예술관이 보잘것없다는 것을 증명하고 있습니다." (1911년 11월 27일, 드레스덴에서, 마르틴 될퍼.)

가브리엘 폰 자이들(Gabriel von Seidl) 교수의 의견은 그가 여행 중이어서 유감스럽게도 받지 못했다. 나중에 언론에 기고하긴 했지만 말이다. 아무튼, 위의 편지들을 읽고는 나는 기쁨에 차 급속도로 건강을 되찾았다.

집을 둘러싼 싸움은 곳곳에서 벌어졌다. 빈에서는 일부 비웃는 사람도 있었지만, 대부분은 집이 완성될 때까지 평가를 유보했다. 무례한 언사는 거의 일어나지 않았다. 한 우아한 비평가는, 기둥 하나 세우지 못했을 때, 다음과 같이 쓰기도 했다.

"확실히, 그 집은 총체적으로 엉망진창이다. 탁월한 건축 전문가 두 명이 내게 전한 내용대로라면."

하지만 이런 비난에도 전혀 마음이 아프지 않았다. 두 건축 전문가의 의견이 절대적으로 옳은 것은 아니기 때문이다. 그들은 자신들의 의견이 발목을 잡으리라 생각지 못했으며 만약에 알았더라면 어설픈 비평

가에게 인용되는 수모는 겪지 않았을 것이다. 그 두 사람은 다행스럽게도 훗날 발표한 글에서 '짓지도 않은 집을 보여주는 바보짓은 하지 말아야 하며, 잘못은 바로잡아야 한다.'고 시인했다.

그럼에도 무례한 언사는 분명히 있었다. 물론 언론이 책임질 일은 아니다. 어떤 아웃사이더가 다음과 같이 썼다.

"기존 건축물의 저택 앞마당은 건축 개념의 본래 요소에 충실하도록 논리적으로 지어진다. 또한 기둥과 들보는 한 번도 공격적인 분위기를 드러낸 적이 없다. 그러나 미하엘 광장에 지어진 건축물은 이와 정반대이다. 이 건축물은 파사드의 안락하고 쾌적한 균형을 파괴해버리고 말았다. 이 지역을 더 유명하게 만든 미하엘 광장의 건축물은 본래의 구조를 장식 뒤에 사라지게 하고자 외관을 이용했다. 대놓고 드러낸 창문의 기초 공사와 주거 층 상부 구조 사이의 경계선은 누가 봐도 아마추어적이다. 마치 하지 말았어야 할 것만 해놓은 듯하다. 꼭대기 층의 볼품 없고 명료하지 않은 덩어리는 대리석과 청동이 품은 웅장함과 화려함을 압살하려는 것처럼 보인다. 특히 1층 식당에 붙어 있는 알록달록한 패널은, 타일이 떠 있는 것 것처럼 불안정

해 보인다. (……) 건축가 로스에게 갑자기 쏟아진 신문 잡지의 혹독한 징벌을 두고 이단과 맞서 싸웠던 교부 테르툴리아누스[53]의 사례와 닮았다고 걱정할지도 모른다. 견해 차이는 조롱하든지 아예 무시하는 태도로 다뤄야 한다. 진지한 자세로 대했다가는 자칫 그 견해를 중요한 것으로 만들 수 있기 때문이다. 허영심만큼은 조롱받아 마땅하다."

신문과 잡지가 내린 징벌이란 오직 이 글을 쓴 작자의 상상 속에만 존재한다. 국내외 600개 신문은 전부 내 편을 들었으며, 일부는 그 집을 격찬했다. 겨우 3개 신문만 반대 의견을 밝혔는데, 《신자유언론》과 《엑스트라블라트》[54], 풍자 신문인 《키커리키》[55]였다. 그런데 무슨 일인지, 요 몇 달 전, 위의 글을 쓴 작자는 이 집을 모범으로 삼을 만한 사례로 건축가에게 소개해야 한다고 떠벌리면서 나에게 축하의 인사까지 건넸다. 나는 그가 어떤 흑막 때문에 《신자유언론》에 그런 글을 기고했는지 알고 있지만, 공개적으로 밝히고 싶지는 않다.

이 집의 양식은 무엇인가? 1910년 빈의 양식이다. 사람들은 이 사실을 모른다. 그들은 먼 나라의 특이하고 진기한 사례에 경도된다. 예를 들어 그들은 카페

무제움에 미국의 사례를 갖다붙인다. 나는 이 집에서 카페 무제움 때와 마찬가지로 옛 빈 커피하우스와 건물의 파사드를 한꺼번에 취합했다. '새로운 자유'에 어울리는 현대적인, 진정으로 모던한 양식을 찾아내기 위해서였다. 100년 전의 건축가와 재단사는 그런 양식을 지니고 있었다. 오늘날에는 재단사만 그런 양식을 가지고 있다. 하지만 연미복이 바뀐 것과 마찬가지로 집도 변했다. 넘치지도 모자라지도 않게. 그러니까 적당히. 따라서 빈 사람들이 신심을 가지고 들여다본다면, 이 집의 양식이 성 미하엘 교회의 양식과 큰 차이가 없다는 사실을 깨닫게 될 것이다.

뒤쪽에 있는 벽은 내가 독자적으로 만든 것이 아니라, 빈 출신 건축예술가인 고(故) 헤첸도르프 폰 호헨베르크(Hetzendorf von Hohenberg)를 대폭 참조한 것이다. 그가 끝낸 곳에서, 나는 출발하고 싶었다. 확실히, 그의 집은 당시의 집의 목적이 무엇인지를 잘 표현하고 있다. 오늘날에는 1층을 강조한다. 따라서 건축가들은 1층을 작업할 때 타협과 조화를 가장 잘 해내야 한다. 반면 위층의 일은 부차적이다. 오늘날 지붕에 놓인 조각물을 관찰할 만큼 시간이 남아도는 사람은 아무도 없다. 심지어 운전기사도 그런 짓은 안 한다.

나는 40년 전, 건설 중인 링슈트라세를 바라보며 빈 사람들이 느낀 장대한 감정은 지금 사람들보다 훨씬 더했을 것이며, 격노에 휩싸이지는 않았을 것으로 확신한다.

하지만 최근 10년 사이에 링슈트라세가 지어졌다면 우리는 건축학적인 대재앙에 봉착했을 것이다. 아마도 빈은 황제의 도시, 백만장자의 도시라는 수식어에 딱 걸맞은 꼬락서니가 되었을 것이다. 그러나 슈투벤링 거리는 5층짜리 건물이 즐비한 체코 모라비아 지방의 꼴이 나고 말았다.

내가 가장 중요하게 느낀 비평은 '중앙문화재위원회'에서 발간한 연감에 등장한 논평이다. 민중은 옛집을 '눈썹 없는 집'이라고 부른다. 그대들은 눈썹이 없는 빈의 옛집을 사랑하니, 민중이 그대들을 헐뜯는다 해도, 그대들은 섭섭하게 생각하지 말라. 빈의 민중은 옛집을 사랑하는 그대들이 지닌, 프란치스카너 (Franziskaner) 광장에 있는 집을 사랑하는 그대들이 지닌 미적 결함을 알고 있다. 그러나 민중의 정서와 정반대로 프란치스카너 광장을 도시의 보석으로 여기는 사람들도 분명히 존재한다.

사람들은 종종 나에게 헤르베르슈타인(Herber-

stein) 궁전을 전혀 고려하지 않았다고 비난한다. 이 집이 궁전을 고려하지 않은 것은 사실이지만, 이 둘을 동시에 한눈에 담을 수 있는 조망은 없다. 더구나 내 건축물의 소박함은 새로 만든 둥글둥글한 지붕보다는 훨씬 더 피셔 폰 에를라흐가 지은 궁전과 잘 어울린다.

이제 나는 어려운 시기에 힘이 되어준 모두에게 감사하고 싶다. 특히 마음이 넓으면서 현대적인 인격을 갖춘 한 남자에게 감사한다. 그는 말과 글로 이 집을 옹호했다. 빈의 건전한 상식을 대표하는 그는 국가위원회 위원인 비엘로라베크(Bielohlawek)이다. 감사의 말씀을 드린다. 그의 건전한 상식은 여전히 유효하다. 왜냐하면 이 집을 극렬하게 힐난했던 한 사내가 지인과 함께 최근 집 앞에 나타나 이런 대화를 나눴기 때문이다. "그런데 실례지만, 이 집은 정말 아름답군요." 지인이 말하자 사내는 이렇게 답했다. "뭐, 글쎄요. 당신은 이 집의 꼬락서니를 제대로 본 적이 없으니까요. 건축가라는 놈이 파사드에 해놓은 것을 보세요. 그 작자는 시의회의 지시를 몽땅 무시했답니다." "아, 그런 사연이 있었군요."

오늘날 빈 사람들이 자랑스러워하는 건축물은 다 같은 처지이다. 빈의 왕립오페라하우스도 마찬가지이

다. 이 건축에 관여한 한 건축가는 끝없는 비난을 견디지 못해 정신병원에서 생을 마감했으며, 또 한 건축가는 자살로 생을 마감했다. 다행히 나는 단단한 목재 같은 사람이다. 비난은 전혀 두렵지 않다. 진정 내가 두려워하는 것은 100년 뒤에 활동하는 건축예술가들의 평가다. 과연 100년 뒤에 그들은 미하엘 광장의 이 집을 바라보며 누구에게 철퇴를 가할까?

혼례중간

빈의 괴트바이(Göttweih) 거리에는 집이 두 채뿐이다. 몇 년 전 나는 그 가운데 하나인 전신국이 입주한 건물에서 일한 적 있다. 그 집의 현관은 내 이목을 끌었다. 특히 계단이 그랬다. 이 집은 확실히 오래됐고 19세기 중반쯤 지어졌다. 하지만 현관과 계단은 오토 바그너의 작품이다. 나는 의아한 심정으로 이 집의 외양을 주시했다. 겉모습은 평범해 보이고 낯설지 않다. 하지만 새로운 시각에서 살펴보면 오토 바그너의 정신이 느껴진다.

무명씨가 지은 낡고 오래된 임대 건물에 유명한 건축가가 해놓은 리모델링은 내게 늘 기쁨을 준다. 팔라비치니 궁전[56]을 건축한 헤첸도르프 폰 호헨베르크(Hetzendorf von Hohenberg)가 18세기 말 무렵 손을 댄 빈의 집들을, 나는 사뿐히 입증할 수 있다.

오토 바그너의 작업물도 이곳저곳에서 발견할 수 있으며, 그는 항상 내가 옳았다는 것을 확인해주었다. 1860년대 초에 지어진 카페 오페라는 호화롭고 섬세하며 그 정교함에서도 건축학적으로 독보적인 성과물 중 하나이다. 그러나 지금은 세월이 흘러 그 섬세함을 느끼기가 무척 어렵게 됐다. 좋은 방법은 오토 바그너로 돌아가는 것이다. 그런 방법으로 나는 고고학적인

혜안을 얻어낼 수 있었다.

우선, 이 집(괴트바이 거리에 있는 집)은 그가 만든 것이 아니다. 게다가 너무나 오래됐다. 그런데 이 집은 오토 바그너와 연관이 깊다. 우연인지는 몰라도 그의 아버지가 살던 집이다. 오토 바그너는 이곳에서 어린 시절을 보냈다. 우연의 내막은 이렇다. 바로 이 집에서 헝가리 출신의 왕을 모신 궁정 공증인 루돌프 지몬 바그너(Rudolf Simon Wagner)와 그의 아내인 주자네 바그너(Susanne Wagner)가 살았고, 1841년 7월 13일 이 둘 사이에서 아들이 태어났다. 당시 이 집은 현대적이었고 기묘할 정도로 규모가 컸다.

이 집은 이 위대한 인간들과 건축가들의 창조물이 길게 늘어서 있는, 어린 시절의 기억 같은 집이다. 이 집의 쓰디쓰고 톡 쏘는 듯한 엄밀성은 50년간 건축가의 거품처럼 부풀어오르는 환상을 억눌러왔다.

알려진 대로 오토 바그너는 행복한 학업 과정을 거쳤다. 판 데어 닐(Van der Nüll)의 지도를 받고 빈 아카데미를 졸업한 뒤, 베를린 왕립건축아카데미에 입학했다. 여기서 그는 빈 출신이라는 이점을 누렸다.

(독일의 건축 대가 쉰켈은) 지난 2천 년간 기둥, 벽면, 장식에 등장했던 양식을 모두 취합해 하나의 건

축물에 승화하는 방법으로 베를린 국립오페라극장과 라리쉬(Larisch) 궁전을 지었지만, 그 제자들은 독창적인 것과 거리가 먼 모방에 빠져 실패를 계속하고 있었다. 그러나 베를린은 살아 있는 교과서였다. 쉰켈의 작품은 건축가들을 주눅 들게 했고 그 뒤로는 쌀쌀하고 편협한 절충주의가 성행했다. 그러나 오토 바그너는 이러한 편협함에 영향을 받지 않았다. 게다가 그는 빈 사람 특유의 활기찬 기질을 발휘했다. 그럼에도 고전주의 교육 방식은 그에게 큰 도움이 되었다.

오토 바그너는 젊은 시절에 의뢰받은 작업에서 풍부한 경험을 쌓을 수 있었다. 벨라리아 넘버 4(Bellaria Nr.4)라는 집은 그의 첫 작품이다. 이 집은 그의 작품 중에서도 베를린의 영향이 가장 강하게 묻어난다. 두 개의 돌출 창은 나중에 첨가된 것으로 바실리카(Basilika) 천장이 있는 단치히식 오페라하우스를 따랐다.

하지만 그는 주택 건설 분야에서도 활발하게 활동했다. 오토 바그너는 심한 감정 기복과, 공간 변화에 대한 환상, 그리고 마카르트[57]를 오해한 데서 비롯된 듯한 망상을 보여주기도 했다. 그러나 그는 예스러운 디테일에도 뜻밖에 아주 현대적인 효과를 얻을 수 있었다. 예를 들어 카이(Kai)에 있는 제조업자인 마이어

(Meyer)의 집은 독창성으로 가득 차 있으며, 숨이 막히는 듯한 효과를 발휘한다. 그 웅장함에 벅찬 숨을 돌려야 한다. 그는 오브제의 편협함과 맞서 싸웠다.

그리고 이제 거대한 환상을 꿈꾸던 한 인간의 삶에 비극적인 순간이 찾아온다. 천부적인 재능을 지녔으며 우리 시대 가장 웅장한 과제를 풀어낸 이 건축예술가는 답보 상태에 빠지고 만 것이다.

젊은 시절, 오토 바그너는 거의 모든 공모전에 참가했다. 하지만 그는 진정한 예술가였기에 늘 1등이 되지 못했다. 그의 작품 세계를 대략이나마 훑어본다면 이렇게 실행에 옮기지 못한 수많은 아이디어가 얼마나 아까운지 그리고 안타까운지 모를 것이다. 누구의 설계도도 그를 뛰어넘진 못했다. 도처에서 평범함이 예술을 깔아뭉갰다. 결단코, 나는 이렇게 실망스러운 삶을 체험하고 싶지 않다. 나는 그것을 이겨낼 만큼 강하지 못하다.

드디어 1891년 슈롤(Schroll)에서 출판한 작품집을 시작으로 오토 바그너의 스케치와 프로젝트는 평가받기 시작했다. 현재도 마찬가지인데, 바그너를 반대했던 적수들 또한 내게 그런 사실을 시인한다.

오토 바그너가 베를린에 건축한 독일제국의사당,

부다페스트의 국회의사당, 헤이그에 지은 평화궁전이 아직 종이 위에 머물러 있을 당시였다. 그는 조그마한 임대주택에 그의 울분을 풀어냈다. 빈의 슈타디온 (Stadion) 거리에 있는 임대주택 두 채가 무슨 죄냐고 반문하겠지만, 울에 갇힌 사자가 파리를 때려죽이는 듯한 느낌은 지울 수가 없다. 그렇다, 그는 너무 강하게 두들겨 팼다. 확실히 그가 맡은 작업은 임대주택과 어울리지 않게 너무 강했다.

하지만 이 작업의 결과물은 얼마나 아름다운가. 그가 작업한 첫 번째 집의 현관은 보는 이에게 전율을 안겨준다. 장엄하고 위대한 기운이 이 공간에서 숨 쉬고 있다. "이곳에서는 구걸과 행상 행위를 금합니다."라는 문구는 필요 없다. 어떠한 걸인이나 행상인도 감히 이 공간에 발을 들여놓지 못한다. 재료에 기대지 않은 채 오로지 형태로 만들어낸 공간이다. 오토 바그너는 기둥을 쐐기 모양으로 배치해 원근법의 효과를 증가시켰다. 그의 노력에 나의 감동은 식을 줄 모른다. 작은 공간에, 그것도 보잘것없는 과제에서 보여준 이 싸움의 결과물은 사실 더 적합한 자리에 놓였어야 했다. 그러나 동시대인은 그것을 거부했다.

오토 바그너는 모험을 결단하며 얼마나 많은 번민

을 겪었을까. 온갖 의구심으로 밤을 지새우진 않았을까. 이런 질문은 천재적인 착상이 돋보이는 쐐기 모양의 기둥 앞에서 모두 무의미해진다. 그의 평면도는 기발했으며 이로써 건축사에 한 획을 긋고도 남았다.

드디어 오토 바그너에게 굉장한 규모의 의뢰가 들어왔다. 바로 황제 부처의 은혼식에 사용할 연단과 천막이었다. 그의 작품은 장엄함으로 단 하루를 빛냈다. 이제 사람들은 오토 바그너에게 기꺼이 집을 맡기기 시작했다.

휘텔도르프(Hütteldorf) 계곡에는 독특한 건물이 우뚝 솟아 있다. 건물이 독특한 이유는 두 가지이다. 우선 이 집은 어떤 집과도 닮지 않았다. 따라서 바로크 양식의 장식이 있음에도 현대적인 건축물로 보인다. 두 번째 이유는 이렇게 낯선 모습임에도 빈의 전통이 느껴진다는 점이다. 작지만 화려한 정자는 헤첸도르프 폰 호헨베르크가 지은 쇤브룬(Schönbrunn) 궁전과 친연성을 가진다. 이 두 사람 사이엔 백 년의 세월이 놓여 있는데, 그 기간 동안 건축학적으로는 그리스 양식의 부활이 있었다. 호헨베르크가 원형 기둥으로 로마 양식을 재해석했다면, 오토 바그너는 수평적인 느낌을 지닌 그리스 양식에 기대고 있다. 이 빌라의

파사드 측면에는 돌출된 커다란 꽃병 장식이 두 개 있다. 이 장식의 화려한 테두리에는 오토 바그너의 좌우명이 새겨져 있다.

"예술이 없다면 사랑도 없다. 예술의 유일한 지배자는 '간절함'이다."

오토 바그너는 계속해 큰 규모의 작업을 이어갔다. 호헨스타우펜(Hohenstaufen) 거리에 있는 국립은행 건물, 디아나바트(Dianabad), 부다페스트의 유대인 교회당 등이다.

국립은행은 자유로운 느낌을 주는 이탈리아 르네상스 양식을 계속 유지하고 있는 반면, 디아나바트의 아트리움은 오토 바그너의 후기 스타일을 예고하고 있다. 그는 단순함으로 훌륭한 효과를 얻어냈다. 하얗게 칠한 벽은 섬세하며 매끄러운 놋쇠로 간소하게 만든 등 장식과 문의 손잡이는 숭고미마저 느껴진다.

그리고 이제 오토 바그너는 사상가의 반열에 오르게 된다. "예술의 유일한 지배자는 간절함이다."라는 그의 명제는 《현대 건축(Moderne Architektur)》이라는 브로슈어에서 따온 것이다. 오토 바그너는 계속해 호요(Hoyo) 궁전이 둘러싼 호이가세(Heugasse)에 임대주택을 지었고 대학가에도 집 한 채를 지었다. 그는

이 두 건축물에서 수평적인 구분과 수직적인 구분을 동시에 시도했다. 이 건물들은 폭풍 같은 격노를 불러일으켰다. 당시에는 '양복바지 멜빵처럼 생긴 집'이라는 신조어로 비아냥을 들었다.

그럼에도 오토 바그너는 대규모 프로젝트인 '아르티부스(Artibus, 모든 예술 분야의 협업으로 몇 개의 건축물을 이상적으로 설치한 작업. 당시 건축가 집단의 열광을 불러일으켰다.)'를 이끌었고, 그 공로를 인정한 학술원은 1894년 오토 바그너를 하제만(Hasemann)의 후임으로 초빙했다.

오토 바그너는 빈 시내의 전차 역에 건축학의 옷을 입히는 프로젝트를 의뢰받았다. 이 작업에서 그는 자신의 고유한 스타일은 물론 빈 전통과의 결별을 단행했다. 내가 개인적으로 유감스럽게 생각하는 결별이다. 그는 의도적으로 고대의 형식언어와 거리를 두었으며, 자기만의 형식언어를 표현하고자 했다. 이는 예나 지금이나 잘못이다. 글 쓰는 작가는 말하고 싶은 모든 것을 자신의 언어로 표현한다. 이를 위해 볼라퓌크(Volapük, 1880년에 독일인 목사 슐라이어가 국제적인 제2언어로 쓰기 위하여 만든 언어)가 따로 필요하지는 않다. 이런 면에서 오토 바그너는 실수를 저질

렀으며, 그는 새로운 장식을 고안하려는 벨기에의 노력에 마음을 빼앗기고 말았다.

이 사태를 바라보는 나의 입장은 잘 알려진 대로다. 나는 이미 13년 전에 목소리를 높여 경고했고 새로운 장식의 고안은 쓸데없는 짓이라는 점을 분명히 밝혔다.(내 의견에 반대하는 사람들은 이 발언을 꼬투리 잡아 내가 장식을 반대하는 사람이라고 곡해하지만, 나는 오로지 그렇지 않은 재료로 그런 것을 모방하는 일체 행위를 반대할 뿐이다.) 장식을 하고 싶다면, 옛 장식을 활용해야 한다.

새로운 장식을 고안하는 따위는 생산활동이 아니라 퇴행의 몸짓일 뿐이다. 문화적 인간이라면 그렇게 생각한다. 뉴기니 원주민이라면, 오랜 고민 끝에 장식을 없애자는 결단을 내릴 때까지는, 새로운 장식 고안에 매달리는 일이 즐거움일 것이다.

하지만 오토 바그너는 퇴행을 받아들인 인물이 아니었다. 한 가지 공공연한 비밀을 누설하자면, 당시 오토 바그너의 작업실에서 이 빈곤한 도시로 쏟아져 나왔던, 이 엄청나게 소름 끼치는 해바라기, 나선, 물결 문양의 덩굴과 지렁이는 그의 머리가 아닌 그의 아틀리에에 모인 동료들의 머리에서 튀어나온 것이었다.

당시 레오폴트 바우어(Leopold Bauer)는 카를스플라츠(Karlsplatz) 역 계단에 줄지어 장식한 일곱 마리의 뱀이, 자신의 창의력에서 나온 것이라며 자랑스러워했다. 다행히도 지금은 벽이 무너지는 바람에 뱀의 머리 부분은 사라지고 없지만 말이다.

이렇게 오토 바그너는 그들이 멋대로 장식을 만들도록 놔두었다. 결과는 별로였다. 비록 오토 바그너의 엄격한 형태미가 겉에 붙은 유별난 장식을 억누르고 있다고는 하더라도 말이다. 아폴로 양초공장의 사례처럼 여기에서도 제자들의 작품이 문제였다.

아폴로 양초공장 창고 시설은 비록 오토 바그너의 엄격한 설계로 겉에 붙은 유별난 장식이 억눌려 있다고는 하지만, 현장 노동자들이 오토 바그너의 제자들이 만든 요란한 작품을 함께 설치하는 바람에 우리가 보기엔 슬픈 사례로 남아 있다. 하지만 누스도르프(Nußdorf)에 지은 웅대한 도나우 운하 입구처럼 장식이 배제된 오토 바그너의 작업은 공동 작품이라 하더라도 영속적인 가치를 지닌다.

알다시피 나는 오토 바그너의 작품을 모두 좋아하진 않는다. 나는 전통을 신봉하고 지지한다. 하지만 바그너는 전통을 부정했다. 그럼에도 오토 바그너

를 좋아하는 사람이나 싫어하는 사람이나 누구라도 오늘날 가장 위대한 건축예술가가 오스트리아 사람이며 빈에 산다는 사실을 자랑스럽게 여기고 있음은 틀림이 없다.

쉰켈, 젬퍼, 바그너는 19세기 건축 발전사에 한 획을 그은 중요한 인물들이다. 세상은 이 사실을 잘 알고 있다. 다만 빈에서만 아무도 모를 뿐이다. 인류 발전의 차원에서 보자면 위대한 인물이 저지른 오류가 평범한 이들이 이뤄낸 미덕보다 훨씬 가치가 있다. 오토 바그너는 일흔 살이지만 청년으로 살다 간 미켈란젤로에 비하면 여전히 젊다. 그가 사는 도시가, 그가 속한 제국이, 이 귀중한 시간을 이용할 줄 안다면 얼마나 좋을까.

산에 지을 때

그림같이 짓지 마라. 그것은 울타리와 산과 태양의 몫이다. 그림같이 차려입은 인간은 그림이 아니라 광대처럼 보인다. 농부는 그렇게 입지 않는다. 그러나 농부는 그 자체로 한 폭의 그림이다.

당신이 할 수 있는 만큼만 해라. 더 멋지게 지으려고 잘난 척하지 마라. 그렇다고 형편없어도 안 된다. 산에 갔다고 해서 당신의 출생지와 교육 수준을 일부러 감추거나 아닌 척하지 마라. 농부와 대화할 때도 평소 사용하는 언어를 사용해라. 돌 깨는 사람들이나 쓰는 거친 말투로 농부와 대화를 나누는 빈 출신의 변호사들은 박멸해야 마땅하다.

농부가 지은 모습을 잘 관찰하라. 그 형태야말로 인류 최초의 선조로부터 유구하게 흘러내려 오는 지혜의 원천이다. 그러고는 그 형태의 근거를 탐구하라. 기술의 진보를 이용해 형태를 개선할 수 있다면 마땅히 그렇게 해야 한다. 도리깨는 탈곡기로 발전했다.

평지의 건축물은 수직으로 짓는다. 산에서는 수평으로 지어야 한다. 인간의 작품이 신의 작품과 경쟁해서는 안 된다. 합스부르크 망루는 빈의 호수를 감싸는 숲의 흐름을 끊어놓지만, 후자렌(Husaren) 경기병 신전은 숲에 몸을 잘 맡기고 있다.

지붕 자체보다는 비와 눈을 먼저 생각하라. 농부는 지붕을 평평하게 짓는다. 농부는 대대로 그렇게 배워왔다. 산간 지방에서는 눈 뭉치가 아무 때나 흘러내려서는 곤란하다. 농부가 눈을 통제할 수 있어야 한다. 지붕에 올라 눈을 치우면서 농부의 생명이 위협을 받아선 안 되기에 기술적인 범위가 허용하는 한 최대한 지붕을 평평하게 만들어야 한다.

진실하라. 자연은 오로지 진실의 편이다. 자연은 격자 모양의 철제 교량과는 잘 지내지만 교탑과 총안(銃眼)이 달린 고딕 양식의 아치와는 앙숙이다.

현대적이지 않다고 욕해도 신경 쓰지 마라. 기존의 건축 방식을 바꿀 때는 개선임을 확실히 검증받은 것에 한해야 한다. 그렇지 않다면 기존 방식을 지키는 것이 낫다. 수백 년의 세월을 견디며 살아남은 진실은 우리 곁을 스쳐 가는 거짓말보다 우리의 내면에 더 깊게 자리 잡고 있기 때문이다.

성의 묘수

도대체 누구의 머릿속에서 나온 발상인가. 이런 어처구니 없는 일이 왜 일어났단 말인가.

모두 다 성에 사는 인간들 때문이다. 그야말로 순교자다운 삶이다. 그들이 기꺼이 순교를 감수하는 이유는 첫째, 성을 소유해서이고, 둘째, 고결함과 품위 때문이다. 언젠가는 죽을 평범한 사람들은 너무 높지도 낮지도 않고 난방장치를 쉽게 설치할 수 있으며 햇볕이 잘 드는 집을 원한다. 그중에는 가스등이나 전깃불 혹은 중앙난방 같은 편리함을 제일 먼저 생각하는 이들도 있을 것이다.

따라서 후레자식이 아니고서야 어떻게 성에 살 생각을 할까. 성에 사는 이유는 미학적인 문제라기보다는 화장실과 방 사이의 벽은 2미터의 두께여야 한다는 식의 똥고집 때문이다.

허락만 한다면 우리는 이 오래된 성에 편리함과 안락함을 제공할 수 있다.(정상적인 사람들은 안락함, 중앙난방, 전깃불을 원하며 절약하고 싶어한다.) 그러나 건축 전문가라면 누구나 알고 있듯이, 성을 개조하고 수리하는 것보다 새로 집을 짓는 것이 훨씬 싸다. 그것도 좋은 집터까지 골라 지을 수 있다. 빛이 들어오지 않는 도시의 빌딩 숲도 아니고 산꼭대기 시골도

아닌 곳에 말이다. 이런 새집은 건강과 지갑을 보호해 줄 것이다.(차량 한 대분의 석탄 가격이 하늘로 치솟는 이 마당에!)

성을 유지하는 데는 돈이 든다. 성 밖의 사람들보다 훨씬 더 많이. 성의 주인들은 이 돈을 계속 쏟아부어 왔다. '노블레스 오블리주'가 아닐 수 없다. 그리하여 (어처구니없이) 국가가 나섰다. 지붕과 수로, 교회와 공원 등 문화재 보존과 자연보호에 드는 유지 보존 비용을 국고에서 충당하기로 한 것이다.

이로써 우리가 아닌, 불경스러운 귀족들, 세금 징수 담당 공무원들에게나 좋은 일을 시키게 됐다!

요제프 호프만

내가 미국에 다녀오느라 3년간 사라졌다가 1896년 빈에 다시 돌아왔을 때, 나는 동료들의 모습을 보고 두 눈을 비벼야 했다. 거의 모든 건축가가 예술가처럼 차려입고 있었기 때문이다. 그것도 기존의 스타일이 아니라, 미국인의 기준으로라면 어릿광대로 불릴 만한 옷차림이었다.

이런 호화로운 원단으로 이런 식의 옷을 만들다니. 아마도 그들은 이런 작업이 가능한 특별한 재단사와 재봉사를 육성한 듯 보인다. 비록 대중의 웃음거리가 되었지만, 언론의 부추김을 받은 당국은 박사와 교수 나리들에게 이렇게 입을 수 있는 각종 특혜를 선물했다. 그러나 빈에서 활동하는 가구공들은 그들이 만든 물건과 똑 닮은 옷을 입는다. 전통에 충실할뿐더러 물건은 더할 나위 없이 훌륭하다.

내 옷이 증명하듯, 나는 동료들의 집단에서 쫓겨났다. 나는 예술가가 아닌 셈이다. 나는 최신 양복을 만드는 골드만·잘라치 양복점의 정기회원으로 동료들에게 제발 그렇게 우스꽝스럽게 입지 말고 이 양복을 입어보라고 권유하고 다녔다가 그만 조롱거리가 되고 말았다.

그러던 어느 날 내게 인테리어 의뢰가 들어왔다.

나는 요제프 호프만(Josef Hoffmann)과 콜로 모저를 초빙해 내 작업을 보여주고 의견을 묻기로 했다. 수요일 오후 우리는 마차 택시를 타고 작업 현장에 갔다. 슈퇴슬러(Stößler)의 집이었다. 두 사람은 이 작업을 꽤 낯설어 했고 조용히 바라보다 말없이 돌아갔다. 그 이틀 뒤 나는 골드만·잘라치를 방문했다. 골드만 씨가 물었다.

"로스 씨 덕분에 고객 한 분이 늘어난 것 같습니다만……." 나는 골드만 씨의 문화계 인맥을 거의 꿰고 있었지만, 누구를 말하는지 몰랐다. "누가 왔는데요?" "공예학교 교수님. 요제프 호프만이지요."

나는 총을 맞은 듯한 기분이 들었다. "그래요, 그렇다면 그 신사분이 언제부터 고객이 됐습니까?" "그저께 오후부터랍니다." "그분이 몇 시에 이곳을 방문했죠?" "한번 보죠. 요한, 고객 명부를 가져오게! 호프만 교수님이 몇 시에 이곳을 방문하셨나?" "오후 5시 30분입니다." 그 시간은 수요일, 나와 헤어진 지 15분 뒤였다.

골드만·잘라치에서 날짜를 확인한 그날 이후, 요제프 호프만은 양복을 입는다. 이것이 바로 빈 분리파[58] 스타일이다!

사람들은 쿠션을 붙인 상자에 앉고, 은으로 만든 정육면체를 찻주전자로 쓴다. 빈 공방의 디자이너 다고베르트 페헤[59]의 등장으로 나는 그동안 받았던 오해에서 완벽하게 벗어났으며, 이제 사람들은 그런 것들을 모방하고 본받았다. 오해의 대상은 바이마르의 바우하우스가 넘겨받았다. 그것을 '신즉물주의'라고 일컫는다. 이 '신즉물주의'를 마침내 요제프 호프만이 다시 넘겨받았다. 그러니까 1896년부터 장식화라는 훨씬 복잡한 형태가 모든 사악한 작업에 추가됐다. 무의미한 구조, 선호받는 재료(콘크리트·유리·철)가 벌이는 방탕한 축제. 바우하우스와 구성주의라는 낭만주의는 장식 낭만주의보다 나을 게 없다.

결국 신사라면 모두 이번만큼은 일치 단결해야 하며 이제는 모두 슬로건에 따라 작업하지 말아야한다. 1896년 내가 유럽식 문화인의 옷을 입도록 요제프 호프만을 도운 것처럼 말이다. 이것이 바로 '현대성(modern)'이다.

획일화와 단순화 사이의 건축예술

강병근. 건국대학교 건축학과 교수

"예술의 유일한 지배자는 간절함이다(Artis sola domina necessitas)." 빈 분리파(Wien Secession)의 대표였던 오토 바그너는 1900년대 초의 혼란스러운 건축계의 상황을 이 한마디로 정리했다.

구스타프 에펠(Gustave Eiffel)의 에펠탑이 산업혁명의 과실로 1889년 파리 만국박람회의 상징으로 등장하면서 '예술의 건축'과 '기술(기능)의 건축'은 대충돌을 일으키게 된다. 이는 '예술을 표방한 보수주의 건축'과 '기술을 표방한 진보적 건축'의 대립이었다. 이 대립은 '예술은 곧 장식'이라는 전통적 개념과, '기술이 불러온 미(美)가 곧 현대적'이라는 진보적인 개념의 충돌이기도 했다.

이 책『아돌프 로스의 건축예술』의 저자 아돌프 로스는 당시 보수적인 장식 예술의 중심지였던 빈에서 현대적인 미를 온몸으로 입증하려 했던 인물이었다. 로스 개인으로는 장식과의 싸움에 실패해 미국이라는 신세계로 이민 갔지만 역사적으로는 승리해, 15년 뒤 세계 건축계는 '장식 없이도 예술의 경지에 오를 수 있다.'는 증거로 '현대 건축'이라는 양식을 국제화했다.

로스는 장식(decoration)과 양식(style)의 논의에서 '장식으로부터의 해방'을 외쳤으며 '양식은 있지만 장

식은 없다.'라고 주장하며 '장식 없는 양식'이 얼마든지 가능하다고 당시 보수사회를 설득했다. 그는 '눈에 가장 덜 띄는 사람이 가장 혁신적으로 입은 사람이다.'라는 입장에서 당시 빈 건축의 대세였던 장식적인 건축을 향해 '겉모습이 변해봐야 파티의 연미복 정도의 수준일 뿐'이라고 평가절하했다.

이 책에서 로스는 단순히 '장식이 있는 건축'과 '장식이 없는 건축'의 논쟁을 뛰어넘어 급기야 '건축이 예술입니까?'라는 역설적인 질문으로 건축은 예술이기 이전에 '필요를 채우는 기능'이고 이 기능만으로도 예술의 경지에 얼마든지 도달할 수 있다고 역설한다. '예술가는 오직 자신에게 헌신하고 건축가는 보편에 헌신한다.'는 로스의 주장은 '건축이라는 보편적인 가치'가 '예술이라는 개별적 가치'에 우선해야 한다는 메시지로 다가온다.

로스는 무조건 장식을 부정한 것이 아니라 필요한 내용을 채우지도 못하면서 외관에만 집착한 장식을 혐오했다. 로스가 내용(기능)과 형식(외관)의 일치를 이루었던 고전주의 건축가인 쉰켈(Karl Friedlrich Schinkel)을 존경한 점은 이 사실을 잘 뒷받침한다.

오늘날 우리가 로스를 주목해야 하는 것은 '성냥

갑 아파트'로 대표되는 현대 건축의 장식 없는 '획일화' 때문이다. 우리는 '다양한 변화'로 예술성을 회복해야 한다. 그러나 로스가 비판했던 것처럼 건축에 변화를 주고자 장식이라는 연미복을 입혀서는 획일화를 극복할 수 없다. 단순화와 획일화는 전혀 다르다. 단순화로 예술의 경지에 이르지 못한다면 '건축이 예술입니까?' 라는 질문에 '건축은 예술이 아니다.' 라고 대답한 로스의 목소리에 현대 건축가들은 귀를 열어두어야 한다.

건축은 예술이다. 자기주장으로 이뤄지는 개별적 가치 예술이 아니라 다른 사람의 필요를 채워서 이뤄내는 보편적 가치 예술이다. 따라서 보편적인 가치를 이루지 못한다면 장식이 아무리 많이 있어도 건축은 예술이 아니다.

새로운 형식언어를 발견한 건축예술

오공훈. 옮긴이

이 책 『아돌프 로스의 건축예술』은 거친 농담이다. 농담이긴 하지만, 뼈가 있다. 무엇보다 이 농담은 건축한 분야에만 머물지 않는다. "문화의 진화란 일상에서 장식을 배제해가는 과정과 같다."라는 아돌프 로스의 외침은 우리 문화의 민얼굴을 돌아보게 해준다. 아돌프 로스가 수행한 장식과의 전쟁은 모방의 혐오에서 비롯된다. 이를테면 시멘트로 석조 건물을 모방한다거나, 종이 벽지가 실크를 모방한다거나 하는 따위의 행위로는 진정한 예술에 다가갈 수 없다는 것이 그의 주장이다. "벽지가 종이임을 부끄러워하지 말아야 한다."라는 지점에 이르러서는 이 외침이 100년의 유통기한을 보냈음에도 그 날짜가 아직 유효한 듯 보인다.

아주 쉽게, 지금 글을 쓰는 이 책상에서 고개를 좌우로 돌려보면 인조 합판으로 원목 문양을 흉내 낸 기둥과 천장 마감, 대리석처럼 보이는 합성수지 싱크대, 온갖 시트지가 붙은 MDF 가구들을 빤하게 목격할 수 있다. 낙담하는 나에게 아돌프 로스는 이렇게 속삭인다. "이제 예술가의 과제는 새로운 재료를 위한 새로운 형식언어를 발견하는 것이다. 다른 모든 것은 모방일 뿐이다." 농담이 날 선 칼이 되어 폐부를 찌르는 듯하다.

또한 아돌프 로스가 후배 건축가를 향해 던지는 한마디 한마디는 창작과 관련된 분야에 종사하는 모든 이에게 고스란히 적용된다. '도면보다는 현장을 중시하고, 고전을 익히며, 사람의 기억과 마음에서 보편성을 읽어내는 동시에 무엇보다 미래를 생각하라.'는 그의 조언은 어떤 예술 분야에 적용해도 너무나 옳다.

아마도 아돌프 로스가 2014년 서울에서 환생한다면 그가 그토록 바라던 현대성은 여전히 제자리걸음인 것을 보고 까무러칠지도 모른다. 비약일까? 아무튼 이 책을 우리말로 옮기며 한 번쯤 우리의 건축과 문화 그리고 개인의 취향을 돌아보게 된 것은 건축 책 그 이상의 것을 작업한 보람이라 하겠다.

본문에 수록된 글이 처음 출간된 출처

- 젊은 건축가들: 베르 사크룸(성스러운봄), 7호,
 1898년 7월
- 포템킨 도시: 베르 사크룸(성스러운봄), 7호,
 1898년 7월
- 빈의 건축: 라이히포스트(제국뉴스), 빈,
 1910년 10월 1일자
- 오래된 새것과 건축예술: 데어 아르히텍트(건축가),
 빈, 4권, 1898년
- 건축 재료: 노이에 프라이에 프레제(신자유언론),
 빈, 1898년 8월 28일자
- 장식과 범죄: 1908년 강연회에서 낭독으로 등장,

1929년 10월 24일 〈프랑크푸르터 차이퉁(Frank-furter Zeitung)〉지에 인쇄물로 게재.

- 건축이란: '데어 슈투름(폭풍)', 베를린, 1910년 12월 15일(발췌)
- 나의 첫 집: 데어 모르겐(조간신문), 빈, 1910년 10월 3일자
- 미하엘 광장의 로스하우스: 강연, 빈, 1911년 12월 11일
- 오토 바그너: 라이히포스트(제국뉴스), 빈, 1911년 7월 13일자
- 산에 지을 때: 슈바르츠발트 지역 학교기관 연감, 빈, 1913년
- 성의 몰수: 노이에스 아흐트 우어 블라트 (신8시신문), 1919년 4월 23일
- 요제프 호프만: 다스 노이에 프랑크푸르트 (신프랑크푸르트), 2호, 1931년 2월

이 책은 아돌프 로스가 남긴 많은 비평, 평론, 강연 등에서 건축에 관한 내용만 엮은 것으로, 새로운 시대를 견인한 아돌프 로스의 건축예술과 사상을 담고 있다.

옮긴이 주

1 프란츠 폰 렌바흐(Franz von Lehnbach,
 1836~1904)는 독일의 화가로 비스마르크,
 빌헬름 1세, 몰트케 등의 초상화를 그렸다.

2 아돌프 폰 멘첼(Adolf von Menzel, 1815~
 1905)은 독일의 화가로 석판공(石版工)의
 아들로 태어나 공방을 계속하면서 판화가와
 삽화가로 활동하기도 했다. 바람에 흔들리는
 커튼, 침실, 창밖의 풍경 등을 주요 소재로
 삼았으며 빛의 미묘한 뉘앙스를 포착한
 풍경화는 인상파에 영향을 끼쳤다.

3 링슈트라세(Ringstraße)는 오스트리아 빈의
 중심부에 위치한, 프란츠 요제프 1세가
 1857년 구 도심의 성벽과 해자(垓字)를
 없애고 만든 폭 18미터의 순환도로다.
 빈의 가장 중요하고 유명한 건축물이 모여
 있는 곳으로 합스부르크 왕가의 궁전과
 국립오페라극장, 시청사, 국회의사당 등이
 자리한다. 아돌프 로스가 건축한

로스하우스도 이곳에 있으며 궁전과는
광장을 사이에 두고 마주 보고 있다.

4 노빌리(Nobili)는 이탈리아 후기 바로크
 건축의 대표작 중 하나로 과리노 과리니
 (Guarino Guarini)가 토리노에 지은 노빌리
 콜레조(Nobili Colegio, 1679-1683)를 뜻한다.

5 슈미제트(Chemisette)는 목과 가슴을 가리는
 레이스 장식이나 스카프를 말하며, 특히
 가슴 부위를 레이스로 꾸민 것은
 조끼(Gilet)의 일종으로 쓰였다.

6 단치히(Danzig)는 폴란드 포모르스키 주의
 주도이며 북해의 항구 도시다.
 중세의 화려한 양식의 건축이 비교적
 잘 보존된 곳으로 유명하다.
 1793년부터 프로이센의 영토였으나 1919년
 베르사유조약으로 자유시가 되었다.
 1939년 독일이 단치히 반환을 요구하며
 폴란드를 침공함으로써 제2차 세계대전의

직접 원인이 된 도시이기도 하다.
1945년까지 독일이 점령하다가 종전 뒤
폴란드령이 되었다.

7 당시 오스트리아 영토였던 체코 동부 모라비아
 지역의 공업도시 오스트라바에 줄지어
 들어선 5층짜리 건물들을 말한다.

8 티롤(Tirol)은 오스트리아 서부 알프스 산맥에
 있는 산악 지역으로 북티롤과 동티롤은
 오스트리아령이며, 남티롤은 이탈리아령이다.

9 아돌프 로스가 건축한 로스하우스를 뜻한다.
 1층과 중간층은 골드만·잘라치(Goldman
 und Salatsch) 양복점 사옥으로, 그 위의
 네 개 층은 주거용으로 건축되었다. 1911년
 완공되었는데 건축 당시 논란을 일으켜
 시 당국에서 공사를 중단시키기도 했다.

10 콜마르크트(Kohlmarkt)는 빈에서 가장
 번화한 거리다. 오늘날에는 명품 매장이
 즐비한 쇼핑 명소로 유명하다.

11 카를 마이레더(Karl Mayreder, 1856–1935)는
 오스트리아의 건축가이다.
 1894년부터 1902년까지 빈 시청 건축과의
 책임자로 활동했다.

12 하인리히 골드문트(Heinrich Goldmund,
 1863–1947)는 오스트리아 빈 시청의
 건축 총감독관을 역임한 인물.

13 원문은 Kolonnade. 보통 지붕을 떠받치도록
 일렬로 세운 돌기둥을 말하며 주랑(柱廊),
 열주(列柱), 열주랑(列柱廊)으로 번역한다.
 일정한 간격을 두고 세워진 기둥들, 또는
 이것으로 만들어진 길다란 복도를 의미한다.

14 이솝 우화에 나오는 이야기로, 로두스 섬에서
 공중제비를 잘 뛰었다고 큰소리를 친

허풍쟁이에게 주변 사람들이 "여기가
로두스 섬이다. 여기서 뛰어보라."라고
말했다는 내용이다.

15 다나에(Danae)는 그리스 신화에 나오는
아르고스의 왕 아크리시오스의 딸이다.

16 무어(Mohr) 양식은 스페인, 모로코, 튀니지
지역에서 9세기부터 14세기에 걸쳐 발달한
이슬람 문화권의 양식을 말한다. 대표적으로
그라나다의 알함브라 궁전, 코르도바의 사원,
세비야의 알카자르 사원 등이 있다.

17 안드레아스 슐뤼터(Andreas Schlüter,
1664–1714)는 단치히 출신의 조각가이자
건축가이다. 조각 작품으로는 신성로마제국
프리드리히 3세의 청동 입상과 대선제후
프리드리히 빌헬름의 기마상이 유명하다.
1698년 왕궁의 증축과 개축을 담당했으며
북부 독일의 바로크 건축을 대표하는
인물이다.

18 피셔 폰 에를라흐(Fischer von Erlach,
 1656–1723)는 이탈리아에서 건축을
 공부한 뒤 오스트리아 빈 왕실의
 건축가로 활동했다.

19 프랑스 고전주의 건축가 루이 르 보(Louis
 Le–Vau, 1612–1670)를 뜻한다.

20 카를 프리드리히 쉰켈(Karl Friedrich Schinkel,
 1781–1841)은 독일 출신의 건축가이다.
 신고전주의 양식의 건축물로 유명하다.
 베를린에 신위병소(1816–1818), 왕립극장
 (1818–1821), 구 미술관(1823–1828) 등을
 건축했다.

21 고트프리트 젬퍼(Gottfried Semper,
 1803–1879)는 독일의 건축가로 저서
 『공학과 공학기술적 예술에 있어서의
 양식』을 남겼으며 건축 작품으로는
 드레스덴의 국립오페라극장이 유명하다.

22 에트루리아(Etruria)는 에트루리아인이
고대 이탈리아에 세운 나라의 지명이다.
지금의 토스카나 지방에 해당된다.
로마인은 이 지방 사람들을 일컬어
투스키(Tusci)라, 그들이 살던 지방을
투스키아라 불렀기 때문에 오늘날
토스카나라는 지명이 생겼다.

23 오토 바그너(Otto Wagner)가 주창한
'빈 분리파'를 뜻한다. 역주 58번 참조.

24 아리스티데스(Aristides BC 520?–BC 468?)는
아테네의 장군이자 정치가이다.
가난한 집안에서 태어났지만 인품과 탁월한
재능, 정치력으로 널리 존경받았다.

25 독일 바이에른 아우크스부르크(Augsburg)의
시청 건물로 독일의 대표적인 르네상스
건축물이다. 당시 시 건설부장이던
엘리아스 홀(Elias Holl)이 1615년부터
1620년까지 건축했다.

26 다마스크(Damask)는 올이 치밀한 자카드직의
 천으로 한쪽 면에는 광택이 있고 다른 면은
 어둡게 되어 무늬가 도드라져 보인다.
 원래는 중국산 견직물을 가리켰으나 시리아의
 다마스커스를 통해 유럽에 소개되면서
 이런 명칭이 붙었다. 두 가지 색을 써서 안팎의
 바탕과 무늬가 반대색을 보여주기도 한다.
 주로 이브닝 드레스, 식탁보, 커튼 등에
 쓰인다.

27 고블랭직(Gobelin)은 여러 다양한 색깔의 실을
 사용해 무늬를 짜 넣어 만든 장식용 벽걸이
 천을 일컫는다.

28 굴덴(Gulden)은 1892년 이전까지
 오스트리아에서 통용되던 금화폐와
 은화폐의 단위이다.

29 피복의 원칙은 아돌프 로스가 주장한
 것으로, 피복이 입혀진 재료는 어떤 때라도
 피복 자체와 혼동될 여지를 없애야 한다는
 내용이다.

30 카롤링거(Carolinger) 왕조는 751년부터
 987년까지 프랑스 일대를 통치한 왕조로
 제2대 왕인 샤를마뉴(768–814)는 서유럽의
 정치적 통일을 달성해 로마 교황으로부터
 서로마제국 황제의 칭호를 받았다.

31 원문은 페그니츠 쉐퍼(Pegnitz Schäfer).
 페그니츠는 독일 바이에른 지방의 도시.
 '페그니츠 쉐퍼(페그니츠의 양치기들)'는
 이곳에서 1644년 설립된 문학 단체의
 이름인 동시에 라틴어를 배척하고
 독일어로 작품을 쓰면서 부드러운 전원문학을
 펼친 이들의 문학운동을 총칭하는
 용어이기도 하다.

32 오토 에크만(Otto Eckmann, 1865-1902)은
독일 출신 디자이너로 뮌헨 유겐트 양식에
공헌했으며, 태피스트리·가구·금속공예
디자인 연구에도 매진했다.

33 반 데 벨데(Van de Velde, 1863-1957)는
벨기에의 건축가로 아르누보 양식을 이끈
인물 중 한 명으로 꼽힌다.

34 요제프 마리아 올브리히(Joseph Maria Olbrich,
1867-1908)는 오스트리아 건축가로
빈 분리파의 설립에 참가했으며, 헤센의
루트비히 대공의 초청으로 독일 다름슈타트의
'예술인 마을' 건설에 참여했다.

35 크로네(Krone)는 1892년부터 1918년까지
사용된 오스트리아-헝가리제국의
화폐 단위이다.

36 카페 무제움(Café Museum)은 1899년
아돌프 로스가 리모델링한 카페로,
당시로서는 대단히 혁신적이며 엄격한
디자인으로 명성을 떨쳤다. 구스타프 클림트,
에곤 쉴레 등 당시 빈의 예술인·지성인들이
모였던 장소로도 유명하다.

37 콜로 모저(Kolo Moser, 1868–1918)는
오스트리아의 화가로 빈 분리파의 창립자 중
한 명이며, 요제프 호프만과 함께 빈 공방을
설립하기도 했다.

38 아마존은 기원전 16세기부터 12세기까지
메소포타미아 지역에서 그리스와 대립했던
모계중심사회의 여전사들을 뜻한다.
그리스인과 아마존 전사의 전투를
모티브로 한 조각과 회화 작품은 수없이 많다.
대표적으로 페테르 파울 루벤스(Peter Paul
Rubens)와 클로드 드뤼에(Claude Deruet)의
작품이 있다.

39 당시 언론인 카스탄(Kastan)이 쓴 칼럼을
겨냥한 표현이다. 사진과 삽화를 실은
칼럼으로 나중에 책으로 출간되지만,
아돌프 로스가 이 글을 쓸 당시는 출간
전이었던 것으로 보인다. 여기서는 독자의
이해를 돕고자 '만물상'으로 번역했다.

40 원문은 살롱티롤러(Salontiroler). 알프스를
기웃거리는 촌스러운 독일인 관광객을 뜻하며,
이들은 당시 코믹한 캐리커처의
단골 모델이었다.

41 피티 궁전(Palazzo Pitti)은 15세기 중반
필리포 브루넬레스키(Filippo Brunelleschi)가
이탈리아 피렌체에 세운 르네상스 양식의
건축물이다. 피티 가문이 메디치 가문을
압도하려는 목적으로 지었기에 웅장하기로
유명하다.

42 크리놀린(crinoline)은 18–19세기 유럽에서
 유행한 스커트로 철사나 고래 뼈를
 바구니처럼 세공해 버팀대로 부풀린 것이
 특징이다. 독일어는 'Reifrock'.

43 에스카르팽(Escarpin)은 발등이 얕고 뒤꿈치가
 없는 무도화로 여성용의 가벼운 신발을
 말한다. 현재는 펌프스와 같은
 뜻으로 쓰인다.

44 프랑크 베데킨트(Frank Wedekind,
 1864–1918)는 독일의 표현주의 극작가이다.
 1891년 고교생의 성욕 문제를 다룬
 『사춘기』를 발표하며 작가 생활을 시작했으며
 주요 저서로 『판도라의 상자』(1904),
 『깨어나는 봄』(1891) 등이 있다.

45 아르놀트 쇤베르크(Arnold Schönberg,
 1874–1951)는 무조음악(無調音樂)의 12음
 기법을 개척한 작곡가이다. 소년 시절부터
 바이올린과 첼로를 배웠고, 독일 고전

음악에 심취해 거의 독학으로 작곡을 배웠다.
1900년대 초반, 빈의 보수적인 악풍에
대항하는 신음악 운동에 가담했다가
1908년부터 본격적으로 무조주의의 길을
걸었다. 나치 정권이 등장하자 미국으로
망명해 1951년 사망했다.

46 골드만·잘라치(Goldman und Salatsch)
양복점을 설립한 두 사람을 뜻하며, 이들은
로스하우스의 건축주이다.

47 원문은 '오타크링(Ottakring)'으로 되어 있다.
오타크링은 빈 도심 16구역의 이름으로
당시 이곳은 대표적인 주거 밀집 지역이었다.

48 보우 윈도(Bow Window)는 부드러운 곡선
형태의 활 모양으로 내민 내닫이창을 뜻한다.

49 요제프 안톤 브루크너(Josef Anton Bruckner, 1824–1896)는 오스트리아의 작곡가이다. 오르간 연주자와 즉흥연주자로서 인정받고 바그너의 작품을 접한 뒤 작곡 활동을 시작했다. 미사곡, 교향곡, 합창곡 등을 작곡했으며 후기 낭만주의를 대표하는 음악가로 평가받는다.

50 Neue Freie Presse.

51 누미디아(Numidia)는 북아프리카 알제리 지역의 고대 지명이다. 로마는 기원전 46년 누미디아를 속주로 삼고 로마군 약 1만 명을 주둔시켰으며 이곳에서 나는 곡물, 석재, 말 등을 로마로 유입했다.

52 오닉스(Onyx)는 유백색의 반투명 줄무늬 마노석(瑪瑙石)을 뜻한다.

53 테르툴리아누스(Quintus Septimius Florens
 Tertullianus, 160–220)는 북아프리카
 카르타고 출신의 그리스도교 사제이다.
 "불합리하기에 나는 믿는다"라는 유명한
 말을 남겼다.

54 Illustriertes wiener extrablatt.

55 Kikeriki. 독일어 Kikeriki를 직역하면
 '꼬끼오'로 수탉이나 수탉이 우는
 소리를 뜻한다.

56 팔라비치니(Pallavicini) 궁전은 1784년 요한
 프리드리히 헤첸도르프 폰 호헨베르크 (Johann
 Friedrich Hetzendorf von Hohenberg)가
 오스트리아 빈 요제프 광장에 지은
 신고전주의 건축물이다.

57 한스 마카르트(Hans Makart, 1840–1884)는
 오스트리아의 유명한 역사 화가이다.

58 빈 분리파(Wien Secession)는 19세기 말
과거의 전통에서 분리되어 자유로운 표현
활동을 목표로 삼은 새로운 예술가 집단을
뜻한다. 미술과 삶의 상호 교류를 추구했다.

59 다고베르트 페헤(Dagobert Peche,
1887–1923)는 오스트리아의 미술가이자
금속공예 디자이너이다.

원주

원주1 때로는 '겉보기에 정당하지 않느냐'는 이의에 직면한다. 인조대리석 스투코 루스트로 (Stucco Lustro)로 만든 이탈리아 르네상스 시대의 작품을 거론하면서 말이다. 그런데 스투코 루스트로는 대리석을 직접 모방한 것이다. 나는 그 옛날 인조대리석 작업자가 재료 자체보다는 화려한 대리석 무늬를 모방하는 데 더욱 신경을 썼다는 주장에 이의를 제기하고 싶다. 이런 작업은 석공이 한다. 석공은 마스크, 아칸더스 잎 모양 장식, 현화장식(懸華裝飾)을 본인이 마련한 재료에 옮겨놓으려 애쓴다. 하지만 그 옛날 인조대리석을 만들었던 작업자는, 자신을 추종하는 현대인들과는 달리, 머리카락 모양 같은 이음새를 모방하는 짓은 절대 하지 않았다. 오히려 그 반대이다. 그들은 이음새 없는 거대한 표면을 가공하면서 이것이 진짜 대리석보다 훨씬 우수하다는 사실을 깨달았다. 나는 이를 순수하고 자랑스러운 수공업 정신이라 부르련다. 이에 비해 오스트리아에서 치장용 모르타르 세공

작업을 하는 이들은, 마치 현장에서 체포될까
봐 끊임없이 두려워하는 가련한 사기꾼처럼
보인다.

^{원주2} 사람들은 이 석공이라는 낱말만 보아도
여기에 내재되어 있는 위대한 인물을
알아차린다. 바로 독일의 석공 프리드리히
슈미트(Friedrich Schmidt)이다. 돔 전문
장인인 슈미트는 잘 알려진 대로 건축가로
불리는 것을 싫어했다. 그는 항상 수공업
종사자라고 강조했다.